FOR THE FORGOTTEN | PARA LOS OLVIDADOS

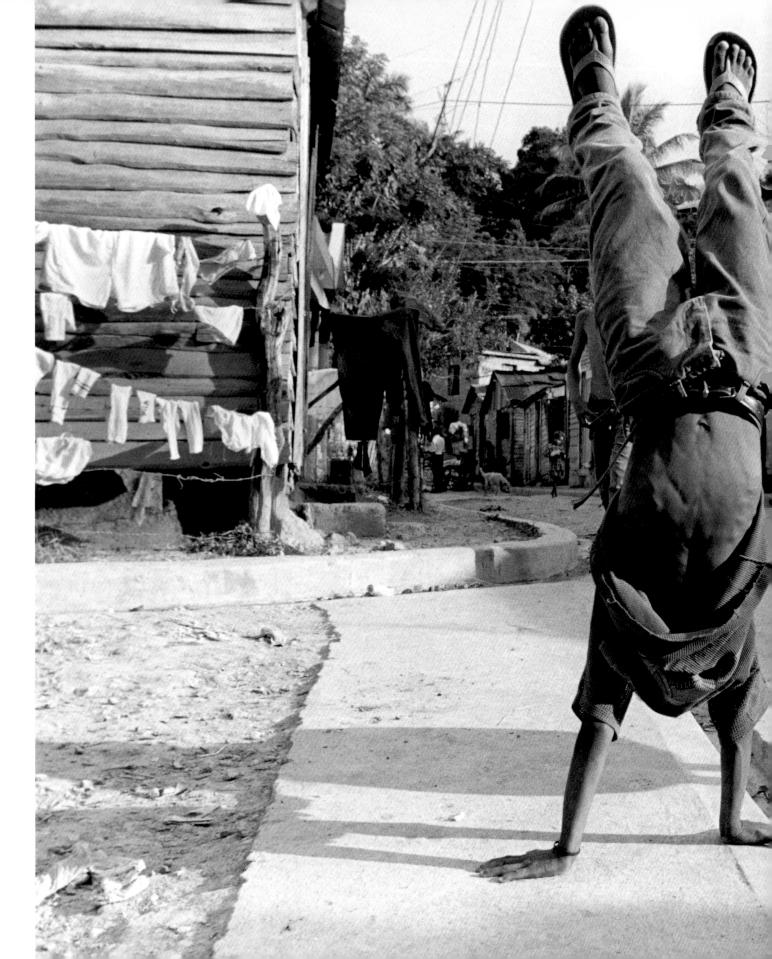

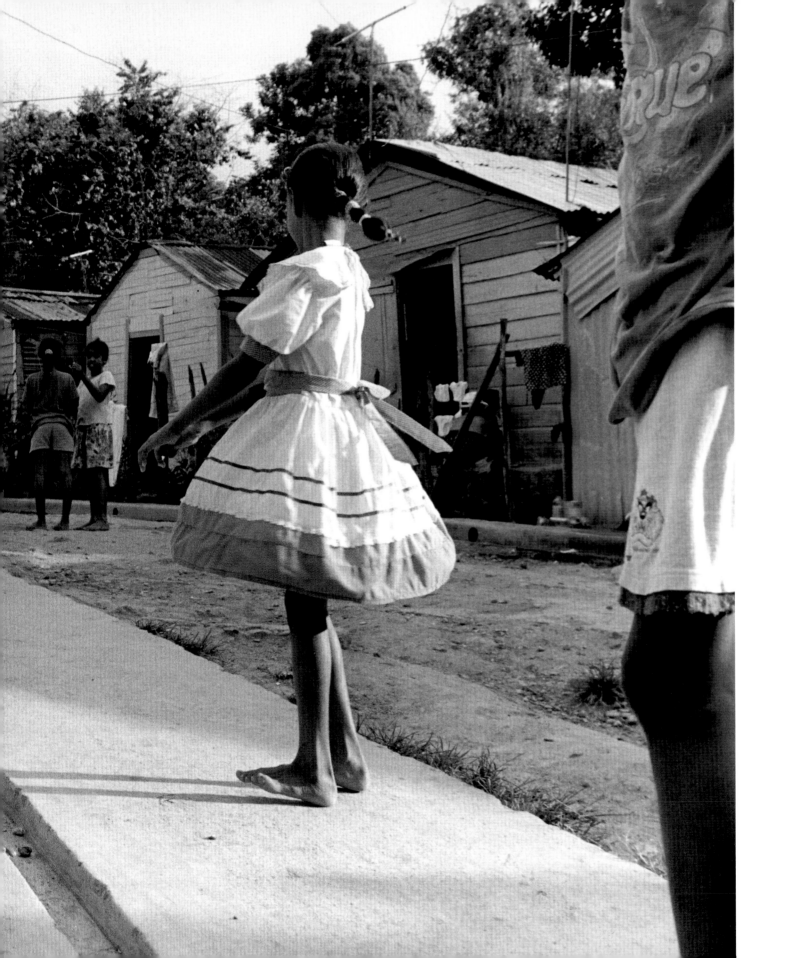

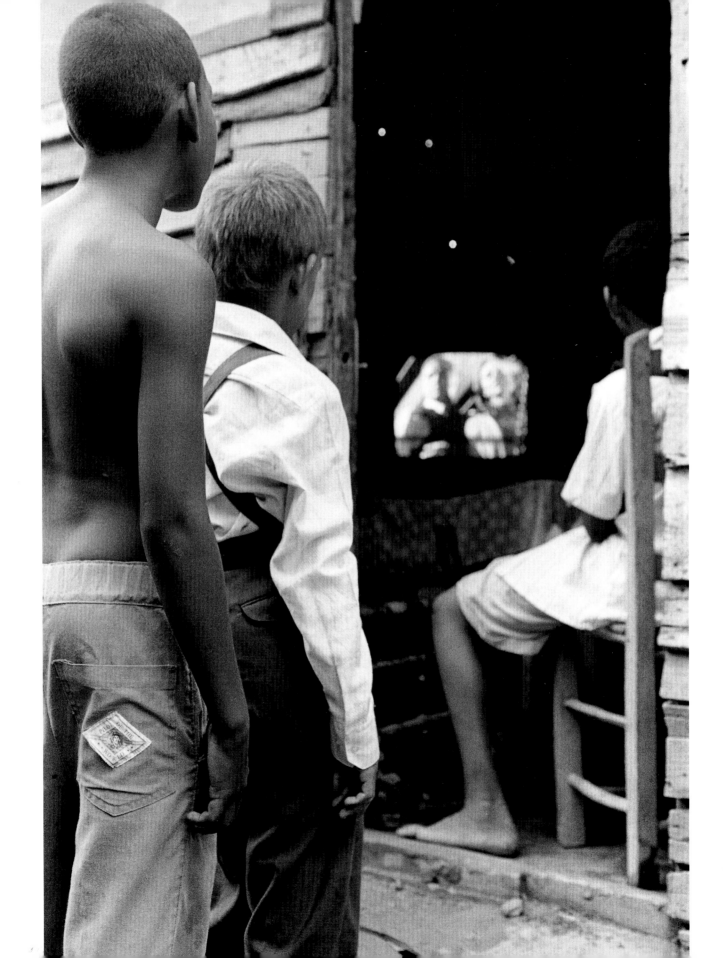

GLIMPSES OF LA YAGÜITA

STREET SCENES AND PORTRAITS FROM THE DOMINICAN REPUBLIC

PHOTOGRAPHS BY ISAÍAS OROZCO-LANG

PREFACE BY JULIA ÁLVAREZ

Translated from the English by LILIANA VALENZUELA

EL LEÓN LITERARY ARTS

Preface

by Julia Álvarez

THE GREAT AMERICAN POET William Carlos Williams, whose Puerto Rican mother, by the way, is responsible for his middle name, wrote a brilliant little poem about the importance of seeing. "So much depends," he begins—and we expect a big revelation. Instead, we are asked to look closely at a red wheelbarrow next to some chickens!

What I admire so much about this poem is that it does not attempt to explain itself or give us answers. It merely invites us to see clearly, sharply, the scene the poet has composed for us. Only the first line, "So much depends," implies that our lives hang on such moments of sight and insight.

I am reminded of Williams' poem when I look at Isaías Orozco-Lang's photos of La Yagüita. The sharpness and clarity of his images, the attention and care to details—from the girlish bowing of an old woman's head and shy plucking of her finger, to the pile of boys' butts sticking up in the air as they poke their heads into a pothole in search of a lost marble—these visual windows into the soul of a community allow us not just a voyeur's glimpse, but an entry into its mysteries, a profound appreciation for all its variety and complexity.

This is difficult to accomplish. So often outsiders enter "Third World communities" with an agenda so pronounced that their vision is hindered by their mission. Or they see only selectively, reducing communities and people to clichés: the poor and miserable of the Third World being a favorite. By doing so, they miss the chickens and the wheelbarrows; they

EL GRAN POETA ESTADOUNIDENSE William Carlos Williams, cuya madre puertorriqueña, por cierto, es la responsable de su segundo nombre, escribió un pequeño y brillante poema sobre la importancia de saber observar. "Tanto depende de . . . ", comienza, y nosotros nos quedamos esperando una revelación importante. ¡En lugar de ello, nos pide que observemos atentamente una carretilla roja que se encuentra al lado de unos pollos!

Lo que más admiro de este poema es que no trata de explicarse a sí mismo ni de darnos respuestas, sino que simplemente nos invita a observar, con claridad y agudeza, la escena que el poeta ha compuesto para nosotros. En tan sólo el primer verso, "Tanto depende de", se encuentra implícito que de momentos tales de visión y de ingenio penden nuestras vidas.

Al mirar las fotos de La Yagüita de Isaías Orozco-Lang, se me viene a la mente ese poema de Williams. La agudeza y claridad de sus imágenes, la atención y el cuidado que le presta a los detalles —desde la manera aniñada en que una anciana agacha la cabeza y se jala el dedo tímidamente, hasta el montón de traseros de niños que sobresalen en el aire mientras meten la cabeza en un bache buscando una canica perdida— estas ventanas visuales al alma de una comunidad, nos permiten no sólo dar el vistazo fugaz de un *voyeur*, sino tener acceso a sus misterios, y a una apreciación profunda de toda su variedad y complejidad.

Esto es difícil de lograr. Ocurre que tantas veces llega gente extraña a "las comunidades del Tercer Mundo" y se rige por un programa tan restringido que su visión se ve entorpecida por su misión. U observan solamente de manera selectiva, reduciendo a las comunidades y a las personas, a lugares comunes: siendo los pobres y los desdichados del Tercer Mundo uno de los predilectos. Al hacerlo, se les pierden de vista los pollos y las carretillas y dejan

miss the richness of the community that makes the poverty of its inhabitants all the more cruel and repellent.

Like the rest of the Third World, the Dominican Republic is a country of painful contrasts: an impoverished majority lives without the basics—electricity, clean water, health care, education, while a rich minority lives the lavish lives of the privileged and powerful everywhere. How shall this imbalance be righted? How to ensure that Miguel Ángel goes to school, that Chaguito is never again chained up, that the despairing mothers who speak in so many of these captions have more hope, that the boys find their lost marble?

There are many solutions to social inequities, solutions that are respectful of individuals, that acknowledge the richness and integrity and self-determination of communities. But it strikes me that any one of these many solutions begins with the same first step: seeing, seeing widely and deeply, with humor and compassion.

These photographs of La Yagüita by Isaías Orozco-Lang open our eyes. His compassionate art follows in the tradition of other great social photographers of our América Latina: Manuel Álvarez Bravo, Sebastião Salgado, and Tina Modotti, to name a few. Like them, Orozco-Lang makes us see with vision into lives we generally put in the category of other. By letting the captions to each photograph be in the voices of its subjects, Orozco-Lang entangles us in the story of this community. We cannot leave La Yagüita. Its children, its old people, its streets and stories, its garbage heaps stay with us. This is transformative art!

So much depends upon books like this one! ■

de ver la riqueza de la comunidad, lo que hace que la pobreza de sus habitantes sea aún más cruel y repulsiva.

Como el resto del Tercer Mundo, la República Dominicana es un país de dolorosos contrastes: una mayoría empobrecida vive sin lo elemental: electricidad, agua potable, servicios de salud, educación, mientras que una minoría rica vive la vida de derroche de los privilegiados y de los poderosos como en cualquier parte del mundo. ¿Cómo enderezar este desequilibrio? ¿Cómo asegurar que Miguel Ángel vaya a la escuela, que Chaguito no vuelva a ser encadenado, que las madres abatidas que se expresan en tantas de las leyendas de estas fotos tengan más esperanza, que los niños encuentren su canica perdida?

Hay muchas soluciones a las desigualdades sociales, soluciones que son respetuosas de los individuos, que reconocen la riqueza, la integridad y la autodeterminación de las comunidades. Pero me da la impresión que cualquiera de estas muchas soluciones comienza con el mismo primer paso: observar, observar amplia y profundamente, con humor y compasión.

Estas fotografías de La Yagüita de Isaías Orozco-Lang nos abren los ojos. Su arte compasivo sigue la tradición de otros grandes fotógrafos de manifiesta conciencia social de nuestra América Latina: Manuel Álvarez Bravo, Sebastião Salgado y Tina Modotti, por nombrar a algunos. Orozco-Lang, como ellos, nos permite observar con visión dentro de vidas que por lo general ponemos en la categoría de otra. Al permitir que las leyendas de todas las fotografías sean en las voces de sus sujetos, Orozco-Lang nos involucra en la historia de esta comunidad. No podemos abandonar La Yagüita. Sus niños, sus ancianos, sus calles e historias, sus montones de basura se nos quedan adentro. ¡Éste es arte que transforma!

¡Tanto depende de libros como éste! ■

La Yagüita del Pastor

FORTY YEARS AGO, what is now La Yagüita del Pastor (The Palm Bark of the Shepherd[1]) was either farmland or uninhabited. Located two miles outside Santiago in the Dominican Republic, La Yagüita was not on any public transportation route; its few residents walked through fields and rolling hills to reach the city. Houses were sparsely strewn across the countryside, leaving Yagüiteros with enough land to farm and raise livestock. But despite the distance between them, neighbors had close relations with one another.

Over the past forty years a population explosion[2] coupled with migration to cities by campesinos in search of running water, electricity, and social mobility, have exponentially increased the number of people in Santiago. With little space left in the urban center, those without money have crowded into barrios like La Yagüita.

La Yagüita del Pastor has become a final outpost of Santiago, last stop on public transportation, a place where one sees open landscapes from crowded streets, hybrid of country and city. Drug dealers and prostitutes share pathways with old men whose prune-wrinkled skin testifies to years tilling earth in the Caribbean sun. In La Yagüita, girls as young as twelve marry and bear children. Men cultivate *batata* or yuca plants in any patch of soil behind their shacks. Ancient radios and tape recorders blare *bachata* music inside houses pieced together from found wood, flattened tin cans, and, for the fortunate, cinder blocks. When it rains, doors open—strangers provide

LO QUE ES AHORA La Yagüita del Pastor,[1] eran hace cuarenta años tierras de cultivo o zonas despobladas. Ubicada a cinco kilómetros de Santiago, en la República Dominicana, La Yagüita no aparecía en ninguna ruta de transporte público; sus escasos residentes caminaban por campos y cerros ondulantes para llegar hasta la ciudad. Había pocas casas esparcidas por el campo, lo cual dejaba a los yagüiteros con suficientes tierras donde cultivar y criar ganado. A pesar de las distancias, los vecinos mantenían relaciones cercanas entre ellos.

Durante los últimos cuarenta años una explosión demográfica,[2] aunada a la migración de campesinos hacia las ciudades en busca de agua potable, electricidad y movilidad social, ha incrementado exponencialmente el número de habitantes de Santiago. Dado el poco espacio disponible en el centro urbano, quienes no tienen dinero, se han aglomerado en barrios como La Yagüita.

La Yagüita del Pastor se ha convertido en el último reducto de Santiago, última parada del transporte público, un lugar donde se ven amplios paisajes desde calles atestadas de gente, híbrido entre campo y ciudad. Traficantes de drogas y prostitutas comparten caminos con ancianos cuya piel tan arrugada como una ciruela pasa es testigo de años labrando la tierra bajo el sol caribeño. En La Yagüita, niñas de hasta doce años se casan y tienen hijos. Los hombres cultivan batata o yuca en cualquier pedazo de tierra detrás de sus chozas. Grabadoras y antiguos radios tocan música de bachata a todo volumen dentro de casas compuestas de pedazos de madera encontrados, latas aplastadas y, para los afortunados, bloques de concreto. Cuando llueve, las puertas se abren; gente extraña ofrece

[1] Palm bark is dried out by campesinos in the Dominican Republic and used to thatch their huts.
[2] In 1955, the population of the Dominican Republic was 2,539,325. It is now over 8 million.

shelter beneath the metal sheets they use as roofs. Offense is taken if one does not eat or drink while accepting refuge.

At night the crowded streets empty, save a few lingering figures. Stars predominate in the expanse of the sky, with only an occasional lightbulb in front of a house as competition. Doors lock. Grudges resurface as rum is consumed. Knives and machetes appear; an occasional gunshot recalls gang graffiti barely noticed during the day. . . . Still, the *bachata* and laughter coming from the corner store weave through the darkness reassuringly, as bodies strained by poverty lose themselves in dance.

The official city of Santiago, its largest monument protruding 194 feet into the sky, can easily be spotted from La Yagüita. Seen from Santiago proper, however, La Yagüita is merely part of the undifferentiated edge of city becoming countryside. Yagüiteros are acutely aware of the lifestyles of the inhabitants of the central city. They note luxuries they will never have as they clean the houses or wash the clothes of the Dominican middle and upper classes. They know the cars on the paved streets cost much more than their own shacks. Yagüiteros construct buildings in the central city, maintain the lawns of the university where students wear designer jeans and carry cellular phones. They are mechanics, nannies, cooks, vendors who sell produce in the markets.

Few people from central Santiago, by contrast, ever visit La Yagüita. Most either block such places out of their minds, or disdain the idea of venturing into them. Thus they have little

abrigo bajo láminas de metal que les sirven de techo. Se ofenden si uno no come o bebe mientras se resguarda de la lluvia.

De noche las abarrotadas calles se vacían, salvo por algunas figuras que se quedan rezagadas. Las estrellas predominan en la amplitud del cielo y con tan sólo un foco aislado frente a una casa como competencia. Las puertas se cierran. Viejos rencores resurgen al consumirse el ron. Aparecen navajas y machetes; un disparo esporádico evoca grafitos de pandillas apenas aparentes durante el día…No obstante, la bachata y la risa que salen de la tienda de la esquina, se entretejen con la oscuridad inspirando confianza, mientras cuerpos crispados por la pobreza se abandonan al baile.

El monumento más grande de la ciudad oficial de Santiago, que sobresale ciento noventa y cuatro pies en el aire, se puede observar fácilmente desde La Yagüita. La Yagüita, sin embargo, vista desde Santiago misma, es simplemente parte del borde no diferenciado de la ciudad a medida que ésta se convierte en campo. Los yagüiteros tienen plena conciencia de los estilos de vida de los habitantes del centro de la ciudad. Perciben los lujos que nunca tendrán mientras limpian casas o lavan la ropa de las clases medias y altas dominicanas. Saben que los coches estacionados en las calles pavimentadas cuestan mucho más que sus propias viviendas. Los yagüiteros construyen edificios en el centro de la ciudad, mantienen los prados de la universidad donde los estudiantes visten *jeans* de marca y llevan teléfonos celulares. Los yagüiteros son mecánicos, nanas, cocineros, vendedores de verduras en mercados.

Poca gente del centro de Santiago, no obstante, visita La Yagüita. La mayoría borra de la mente lugares como estos o desdeña

[1] Los campesinos de la República Dominicana secan la corteza de la yagua o palma real y la usan para techar sus chozas.
[2] En 1955, la población de la República Dominicana era de 2,539,325 de habitantes. Ahora sobrepasa los 8 millones.

sense of the complexity of La Yagüita. They receive news of it when a crime is committed, but do not see the pride on a young mother's face as she helps a daughter put on her Sunday dress. They hear rumors of drugs and prostitution, but do not see people of all ages converging in the open-air neighborhood *terraza* to dance on a Sunday night. Receiving few visitors, La Yagüita's joys and sufferings are known to its inhabitants alone.

During the beginning of my time in La Yagüita, naturally I was seen as an outsider. People were curious. Who was I, what was I doing in a part of the Dominican Republic where the rare American was generally motivated by a desire to save souls? Children would follow me yelling, "'Mericano, 'mericano," asking all the questions onlooking adults were wondering: "*¿Tienes esposa?*" "*¿Ganas mucho dinero en Nueva Yoi?*" "*¿Cuántos años tienes?*" (Do you have a wife, do you make a lot of money in New York, how old are you?) And what was I going to do with all those photographs I was taking?

Despite my status as an outsider, or perhaps because of it, I was treated with great courtesy, as if a visiting dignitary. Strangers would invite me to eat with them. Children and teenagers gave me tours of the neighborhood. I was warned to be careful and escorted to the *concho* that drove me home if I stayed into the night. (Indeed, the Dominican Republic had its dangers, but it was in the central city that I was robbed at gunpoint.) Men sitting in front of the corner store offered beer and rum; women taught me

la idea de aventurarse en ellos. Por consiguiente, no tienen mucha noción de la complejidad de La Yagüita. Reciben noticias de ésta cuando se comete un crimen, pero no ven el orgullo en la cara de una madre joven mientras le ayuda a su hija a ponerse el vestido de domingo. Escuchan rumores sobre drogas y prostitución, pero no ven a las personas de todas las edades cuando convergen en una terraza al aire libre del barrio para bailar un domingo por la noche. Dado que reciben pocas visitas, las penas y alegrías de La Yagüita pertenecen solamente a sus habitantes.

Al principio de mi estadía en La Yagüita, naturalmente era visto como un extraño. La gente sentía curiosidad. ¿Quién era y qué hacía en una parte de la República Dominicana donde el estadounidense poco común generalmente estaba motivado por un deseo de redimir almas? Los niños me perseguían gritando, "'Mericano, 'mericano", haciendo todas las preguntas que los adultos curiosos se hacían a sí mismos: "*¿Tienes esposa?*" "*¿Ganas mucho dinero en Nueva Yoi?*" "*¿Cuántos años tienes?*" ¿Y, qué iba a hacer con todas esas fotografías que estaba tomando?

A pesar de mi condición de extraño, o quizá por esto, fui tratado con gran cortesía, como si fuera un dignatario visitante. Gente desconocida me invitaba a comer. Niños y jóvenes me llevaban de paseo por el barrio. Me advertían que tuviera cuidado y me acompañaban al transporte público que me llevaba a casa si me quedaba hasta bien entrada la noche. (La República Dominicana tenía sus peligros, pero fue en el centro de la ciudad donde me asaltaron con una pistola.) Los hombres sentados frente a la tienda de la esquina me ofrecían cerveza y ron; las mujeres me enseñaban

how to dance *bachata*. Of course, conscious of the discrepancy between our economic possibilities, I wondered if they hoped I would later compensate them for their generosity.

Exploring the mazelike layout of paths in La Yagüita over the next three or four weeks, I grew increasingly familiar with the Yagüiteros. Acquaintances became friends; strangers became acquaintances. I would stop taking pictures to hear stories of difficulties and dreams from young adults trying to make sense of their situations; sip coffee with a ninety-eight-year-old man who told tales of the days when he served as a bodyguard for the dictator Trujillo; listen to "El León" (The Lion) recount how he lost his eye. I would join discussions in front of the neighborhood store. Was Africa bigger than the Dominican Republic? Could one survive in New York for two years, saving money by eating only rice while earning minimum wage, then return to the Dominican Republic a millionaire? Were people in Mexico and the rest of Latin America poorer than Yagüiteros?

During the next ten weeks, the way I was treated gradually changed. People whom I visited stopped feeling obliged to be my host once I stepped out of their houses, no longer feared for my well-being. They knew I could find my way among the serpentine paths, had friends on every block who would help if somebody gave me trouble. During my rambles across streams and hills, eyes no longer studied me with curiosity. A glance identified me as the Mexican gringo who had been hanging around taking pictures of everybody the past few months. Or perhaps simply as

a bailar bachata. Obviamente consciente de la discrepancia entre nuestros recursos económicos, me preguntaba si esperaban que más tarde los recompensara por su generosidad.

Al explorar el trazado de los laberínticos senderos de La Yagüita en el curso de las tres o cuatro semanas siguientes, me sentí cada día más en confianza con los yagüiteros. Los conocidos se volvieron amigos; los extraños se volvieron conocidos. Dejaba de tomar fotos para escuchar historias de las dificultades y los sueños de los jóvenes que trataban de encontrarle un sentido a su situación; tomaba café con un anciano de noventa y ocho años quien me contaba de los días en que había sido guardaespaldas del dictador Trujillo; escuchaba a "El León" contar cómo perdió un ojo. Participaba en discusiones frente a la tienda del barrio. ¿Era África más grande que la República Dominicana? ¿Podría uno sobrevivir en Nueva York durante dos años, ahorrando dinero al solamente comer arroz mientras ganaba el salario mínimo, y luego regresar a la República Dominicana millonario? ¿Era la gente de México y del resto de Latinoamérica más pobre que los yagüiteros?

Durante las siguientes diez semanas, la forma en que me trataban fue cambiando gradualmente. Las personas a quienes visitaba dejaron de sentirse obligadas a ser mis anfitriones una vez que ponía un pie fuera de sus casas, dejaron de preocuparse por mi bienestar. Sabían que me podía orientar entre esos caminos zigzagueantes, que tenía amigos en cada cuadra que me ayudarían si alguien quería causarme problemas. Durante mis caminatas por arroyos y cerros, los ojos ya no me estudiaban llenos de curiosidad. Una mirada bastaba para identificarme como el gringo mexicano que había estado deambulando, tomando fotos de todo el mundo

Isaías, the young man so drunk Saturday night he couldn't make it home, ended up sleeping in their neighbor's house.

While I came to know the Yagüiteros, their initial enthusiasm and hospitality only grew. *"¡Llegó Isaías!"* (Isaías is here!) children would cry, gathering to wait for me at the bottom of the hill where I typically began a day's wanderings. One afternoon as I sat in front of the corner store, I was flattered to hear men tell a newcomer to the neighborhood that I was as much from La Yagüita as any of them. Indeed, I felt a great connection to La Yagüita. For me it was not a generic shantytown full of people who needed to be rescued. It was somewhere I enjoyed and had friends—a place of personal attachment. Yet I realized I could never be a Yagüitero; I was there by choice.

As my time in the Dominican Republic neared its end, people asked how long I would be in *"Nueva Yoi."* They seemed not to understand that, unlike friends and family who left to work abroad and later returned, my departure might be permanent. For me La Yagüita was not home, possibly only one stop in my travels throughout Latin America. Perhaps I would never return to La Yagüita for an extended period of time. How could I admit this to them, to myself, without breaking my own heart? My eyes wandered over the low rooftops of the shanties out into the country. I felt I was abandoning the Yagüiteros.

Though I searched for ways to repay them, I sensed attempts to help the community as a whole might be difficult. Yagüitero friends warned that money given to the neighbor-

en los últimos meses. O quizá simplemente como Isaías, el joven que había estado tan borracho la noche del sábado que no pudo llegar a casa y acabó durmiendo en La Yagüita.

A medida que fui conociendo a los yagüiteros, su entusiasmo y hospitalidad iniciales sólo fueron en aumento. "¡Llegó Isaías!", gritaban los niños, congregándose para esperarme al pie del cerro donde típicamente empezaba mis andanzas del día. Una tarde, mientras estaba sentado frente a la tienda de la esquina, me sentí halagado al escuchar a los hombres decirle a un recién llegado al barrio que yo era tan de La Yagüita como cualquiera de ellos. En verdad, sentía una gran conexión con La Yagüita. Para mí no era una barriada genérica llena de gente que necesitaba ser rescatada. Era un lugar que me gustaba y donde tenía amigos: un lugar con el cual me había encariñado. Sin embargo me daba cuenta de que nunca sería un yagüitero; estaba allí por voluntad propia.

A medida que mi temporada en la República Dominicana llegaba a su fin, la gente me preguntaba cuánto tiempo estaría en "Nueva *Yoi*". Parecían no entender que, a diferencia de familiares y amigos que salían a trabajar al exterior y luego regresaban, mi partida podría ser definitiva. Para mí La Yagüita no era mi hogar, posiblemente sólo una parada en mis viajes por Latinoamérica. Quizá nunca regresaría a La Yagüita por un período prolongado de tiempo. ¿Cómo podía admitirlo ante ellos, ante mí mismo, sin que se me partiera el alma? Mis ojos se posaron sobre los techos bajos de las casuchas hasta llegar al campo. Sentía que estaba abandonando a los yagüiteros.

Aunque buscaba maneras de corresponderles, intuía que cualquier intento de ayudar a la comunidad entera podría ser difícil. Mis amigos yagüiteros me advirtieron que el dinero que se entregara

hood association might not be spent for the betterment of the barrio. I already knew I could expect little from the Dominican government or social-service agencies, both notoriously corrupt. Nor was I prepared to move to La Yagüita and set up a school for neighborhood children or open a health clinic. My role as photographer better fit my capacities at age twenty-three than that of political activist organizing Yagüiteros to struggle for what they deserved. So I bailed a friend out of jail. Bought medicines for a boy who smashed his finger with a cinder block. Shared rum and beer with adults, chips and juice with children. Returned later with work prints to give away. Hope to help the Yagüiteros feel their experience validated when they see images of themselves in a book.

These photographs are of the Yagüita del Pastor I experienced. Moments and details I found artistically compelling in the ever-changing theater of its houses and streets. Glimpses I hope will evoke respect for people from places like La Yagüita who, despite their marginalization (or perhaps because of it), have retained a beauty long since lost in developed countries. The beauty of unbridled emotion, life in the moment, resilience, openness, solidarity—all of which Yagüiteros themselves would exchange for the conveniences of the First World. Perhaps a beauty perceived only by a visitor from *"Nueva Yoi"* who, whatever his discontents, has not lived the exploitation that occasions the existence of such a materially destitute community. ■

a la asociación del barrio podría no usarse para mejorar la zona. Y ya sabía que no podía esperar mucho del gobierno o de las agencias dominicanas de servicio social: ambas notoriamente corruptas. Tampoco estaba listo para mudarme a La Yagüita y fundar una escuela para los niños de la comunidad o abrir una clínica. A la edad de veintitrés años, mi papel como fotógrafo correspondía mejor a mis habilidades, que el papel de activista político organizando a los yagüiteros para luchar por lo que se merecían. De modo que le pagué la fianza a un amigo. Compré medicinas para un niño que se machucó el dedo con un bloque de cemento. Compartí ron y cerveza con los adultos, papitas y jugo con los niños. Regresé después con fotografías para regalar, y espero ayudar a los yagüiteros a sentir la validez de sus experiencias cuando vean imágenes de sí mismos en un libro.

Estas fotografías son de La Yagüita del Pastor que viví. Momentos y detalles que me parecieron artísticamente cautivadores dentro del teatro siempre en flujo de sus calles y casas. Visiones momentáneas que espero han de suscitar respeto por gente de lugares como La Yagüita quienes, a pesar de su marginación (o quizá gracias a ella), han conservado una belleza perdida desde hace mucho tiempo en los países desarrollados. La belleza de las emociones desenfrenadas, la vida al momento, la capacidad de resistencia, la transparencia, la solidaridad: todo lo cual los yagüiteros mismos intercambiarían por las comodidades del Primer Mundo. Quizá una belleza percibida tan sólo por un visitante de Nueva *Yoi* quién, cualesquiera que sean sus propias insatisfacciones, no ha vivido la explotación que ocasiona la existencia de una comunidad tan carente de bienes materiales. ■

OUTSIDE | AFUERA

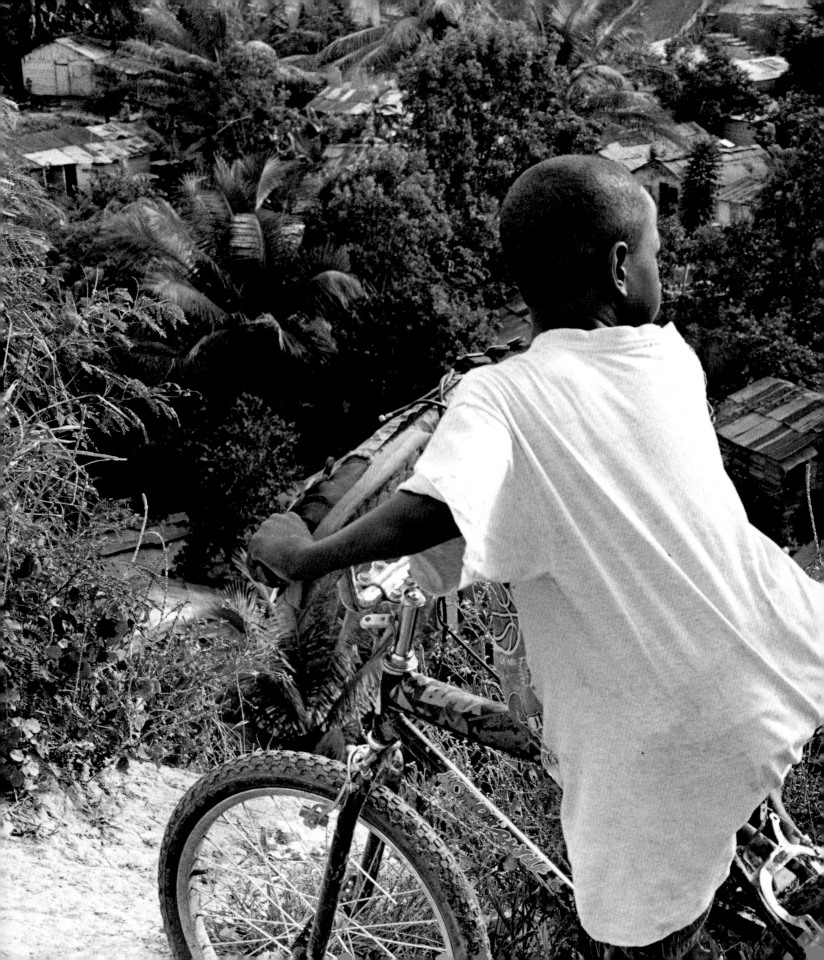

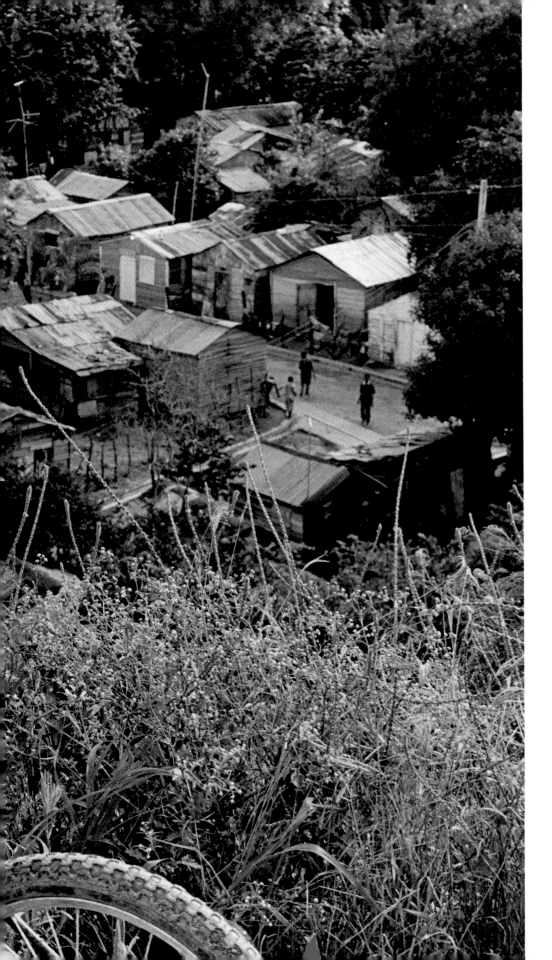

Miguel Ángel

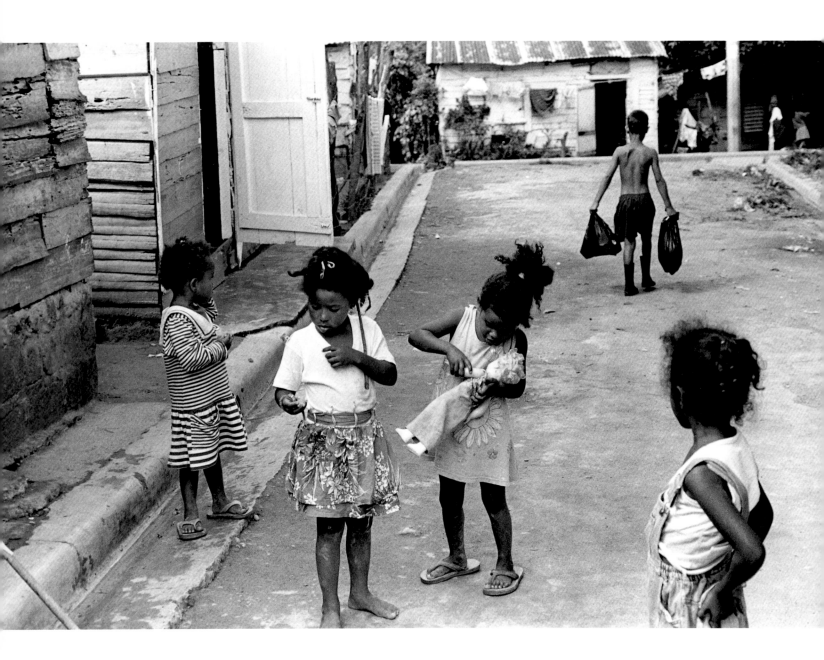

Nicauri, Gaby, Clara, Eduardo & Chiquita

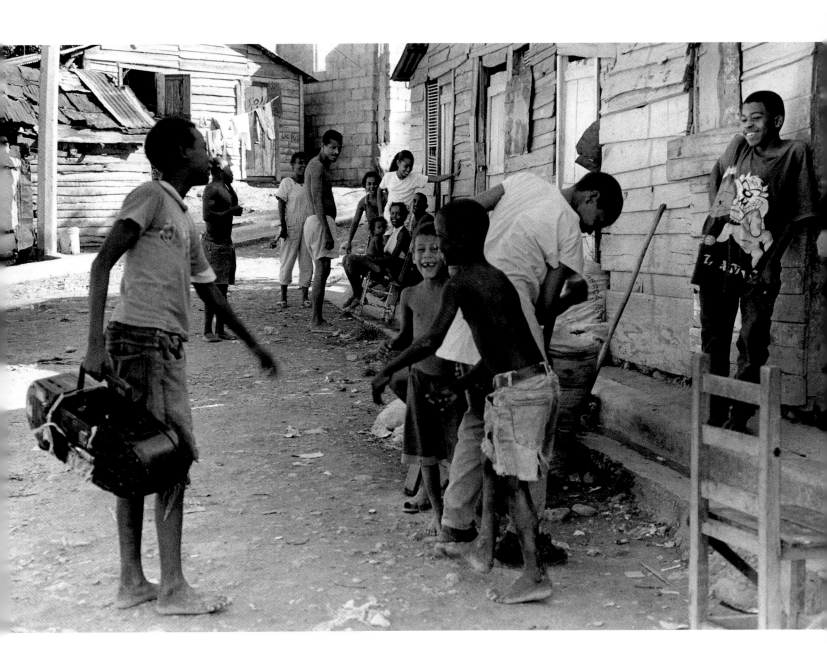

Oscar with broken radio | Oscar con un radio roto

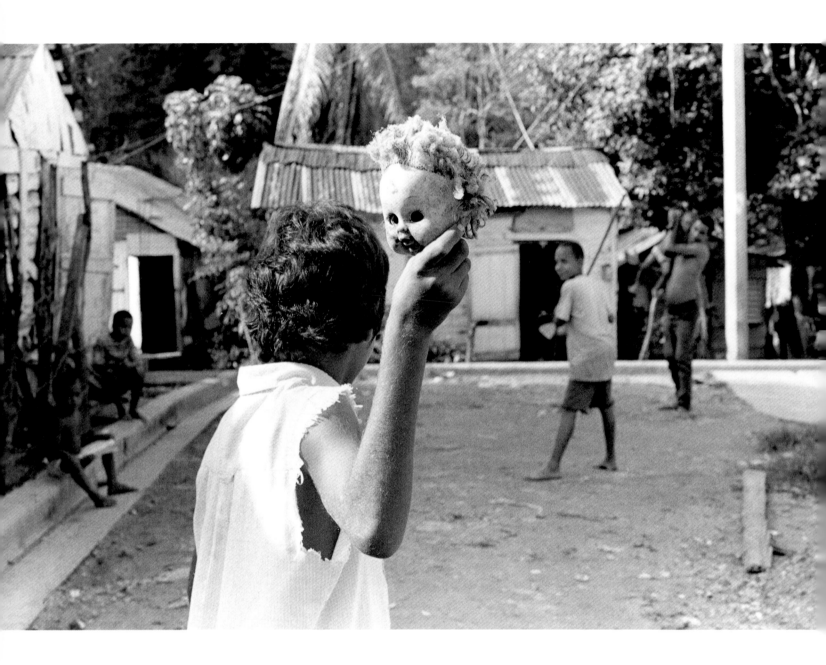

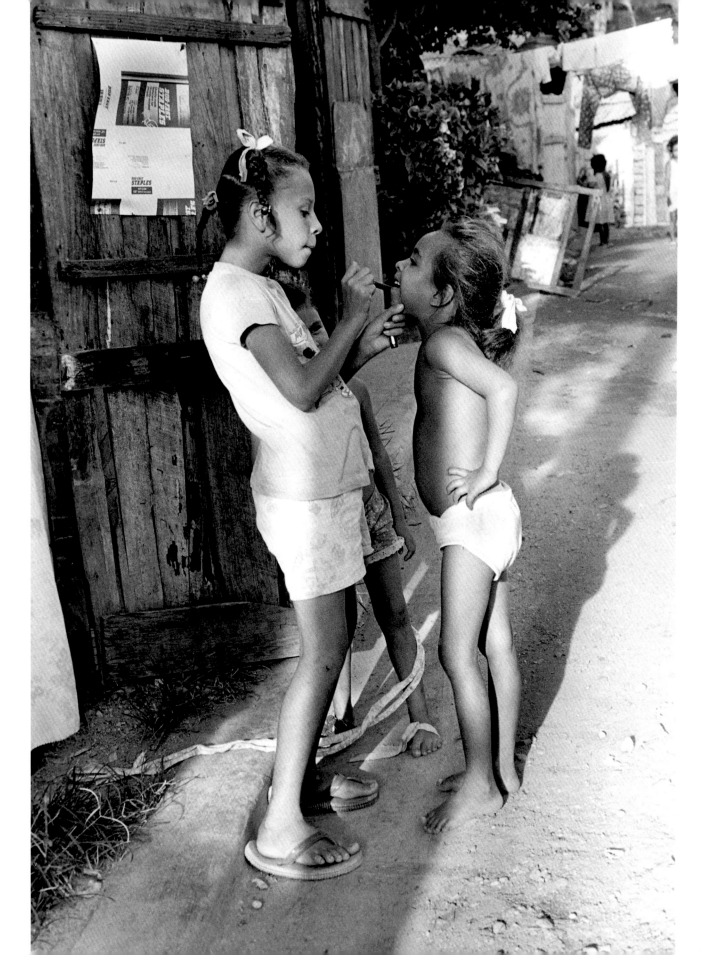

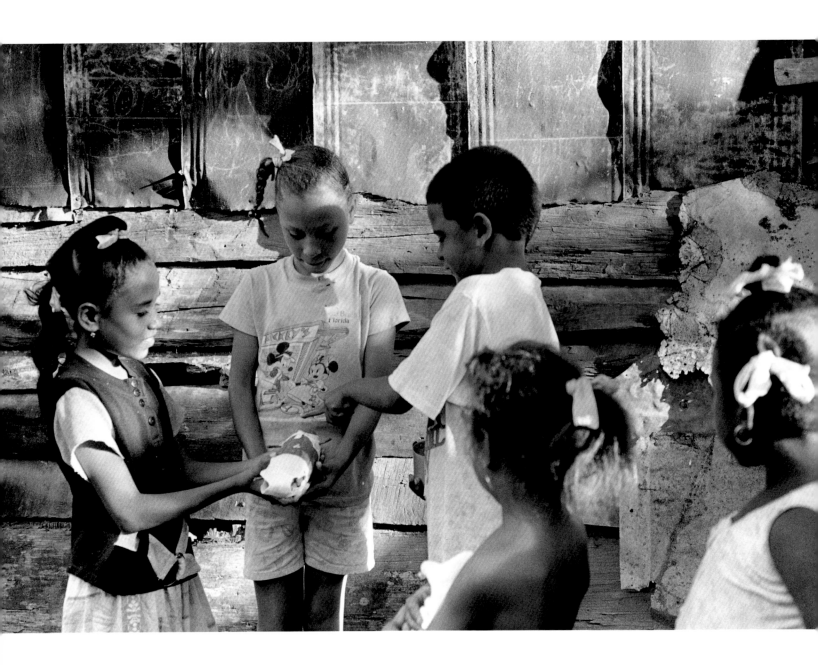

Baptism of a *musú* plant doll | Bautizo de una muñeca hecha con la planta musú

Ana María with son | Ana María con su hijo

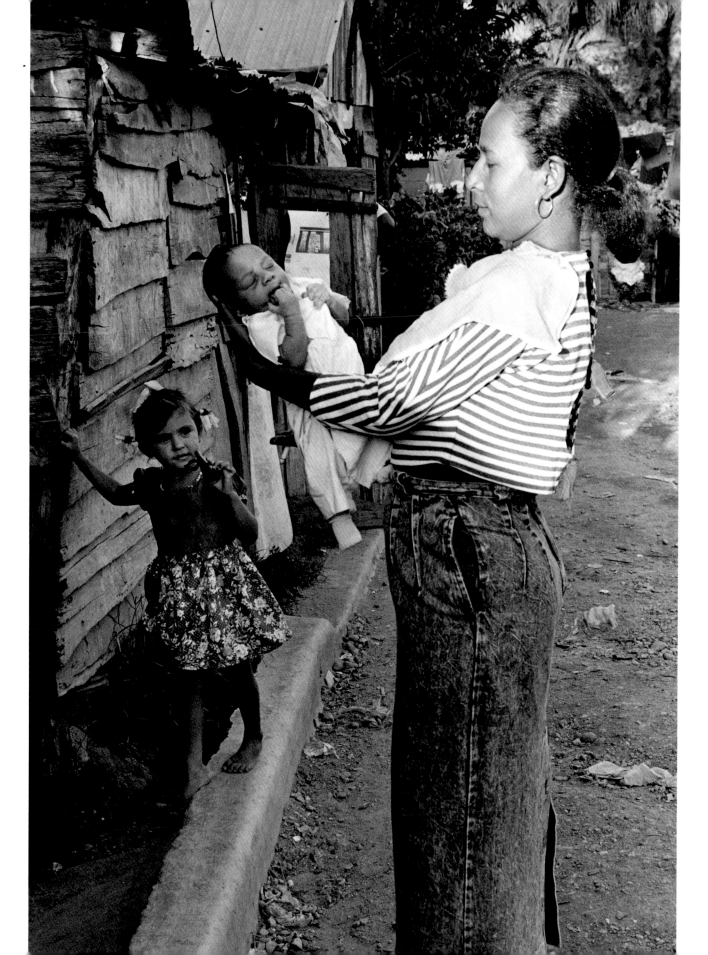

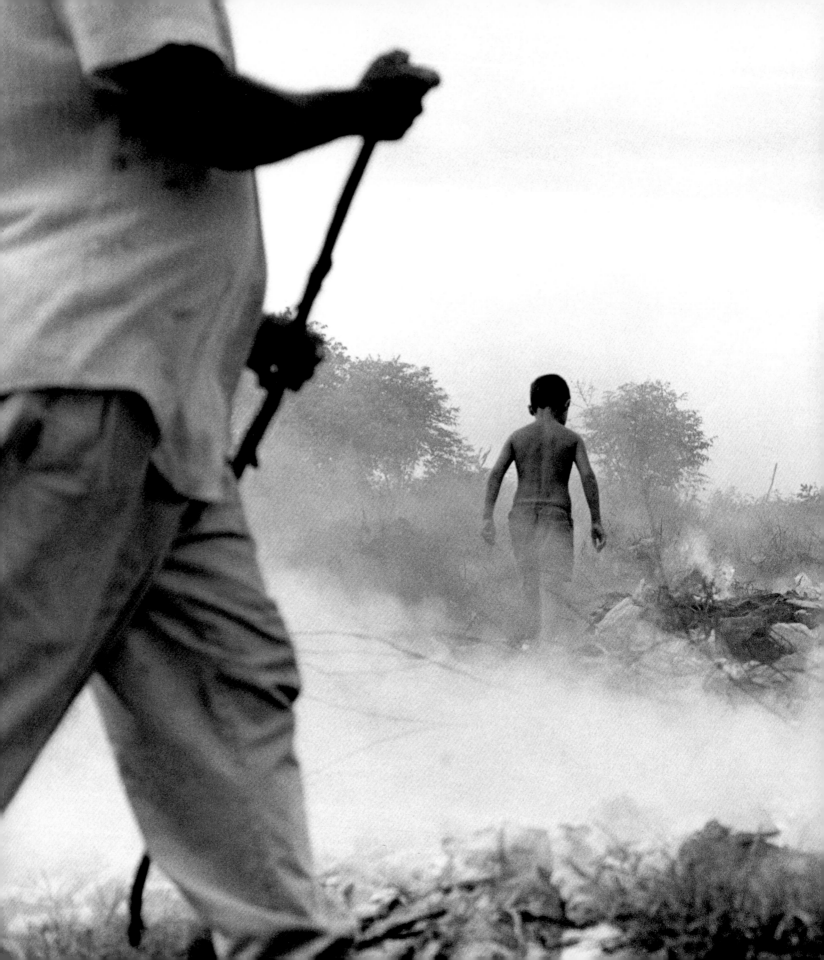

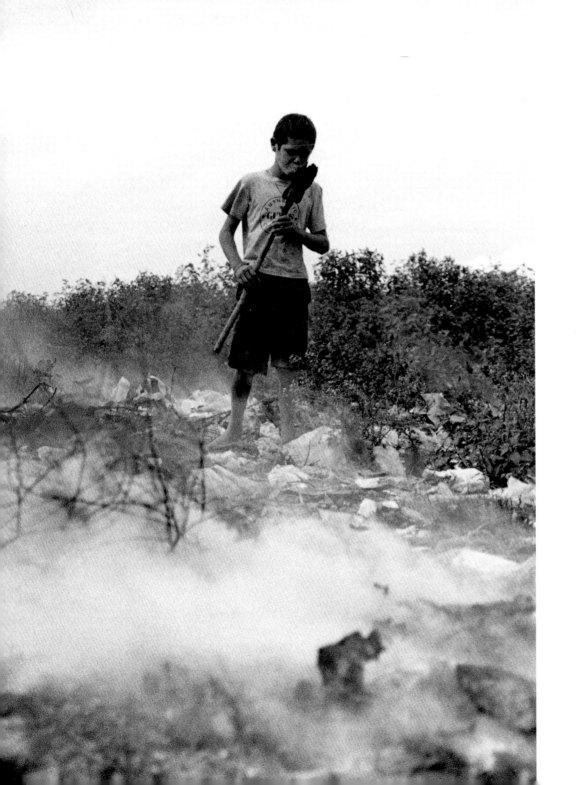

Burning trash | Quemando basura

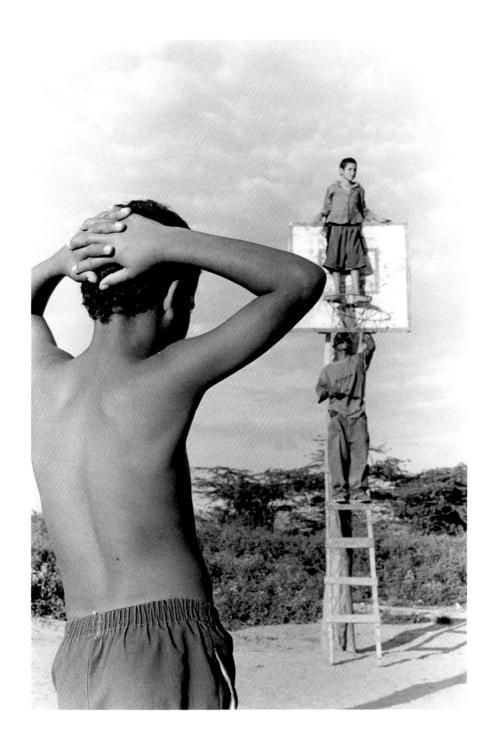

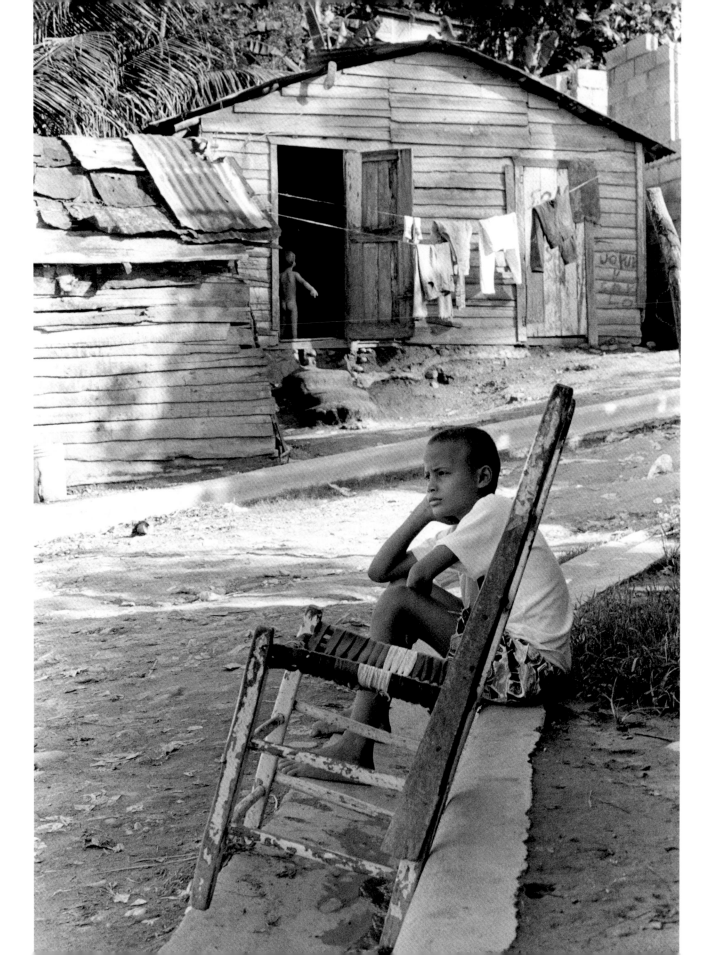

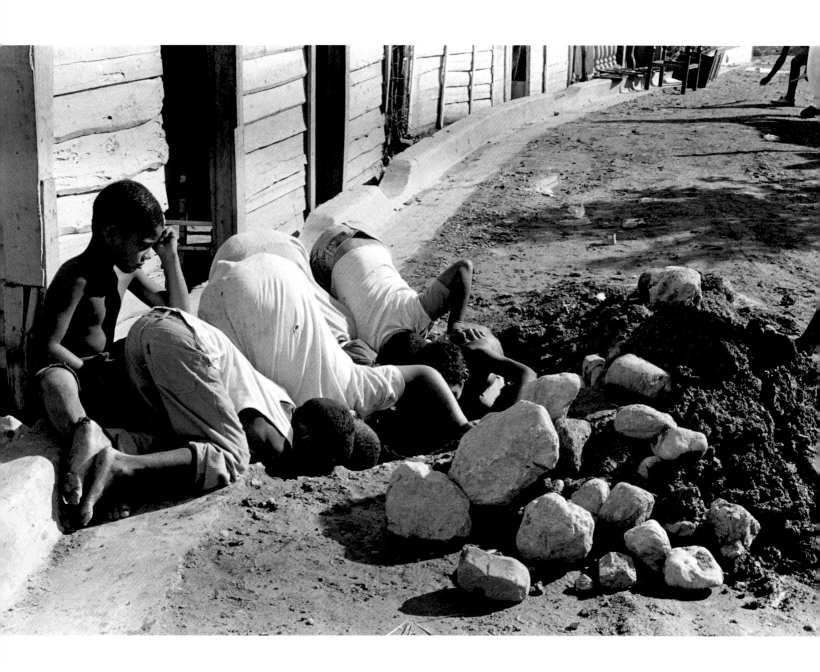

Lost marble | Canica perdida

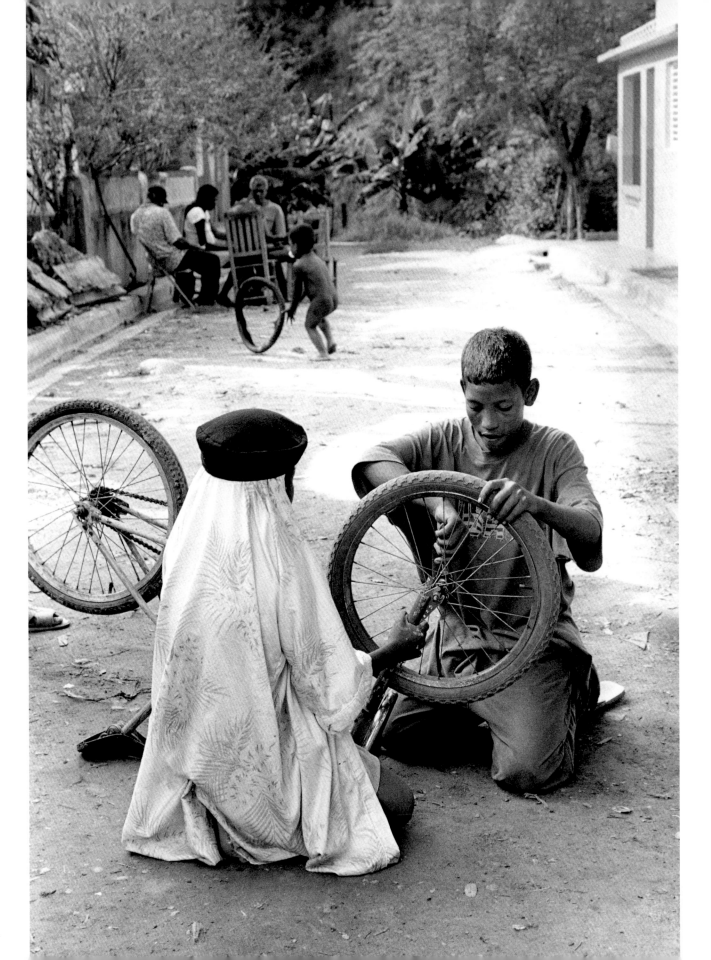

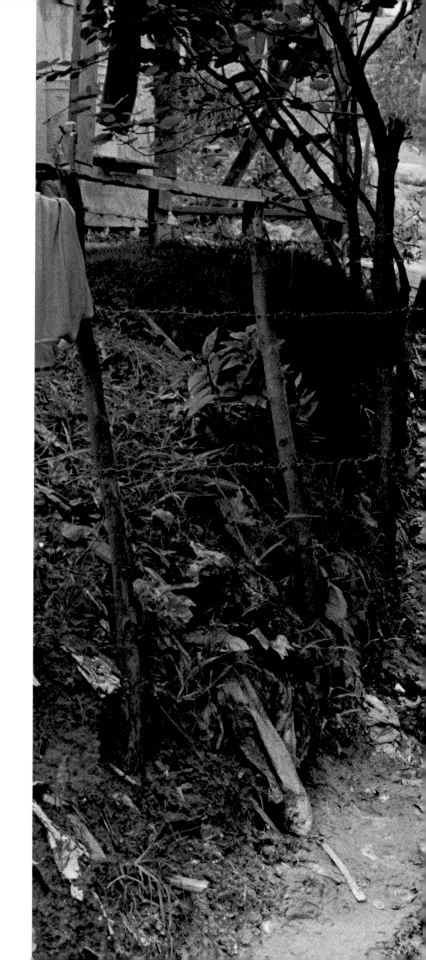

Girls with washbasins | Niñas con palanganas

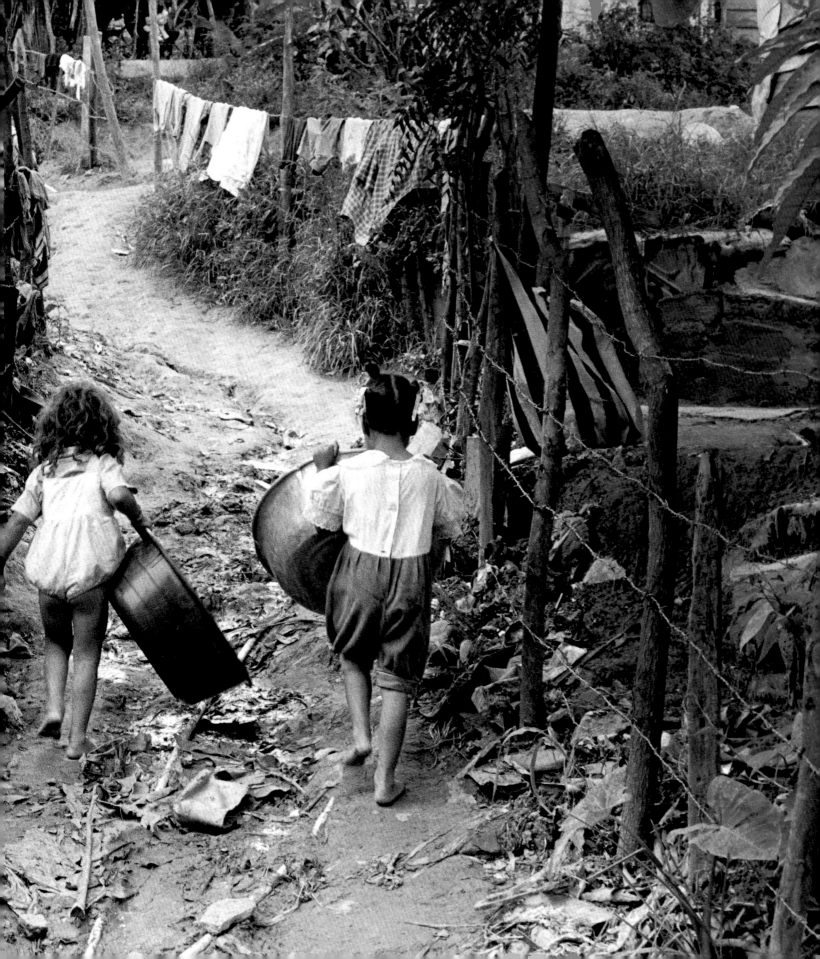

PORTRAITS (Children) | **R E T R A T O S** (Niños)

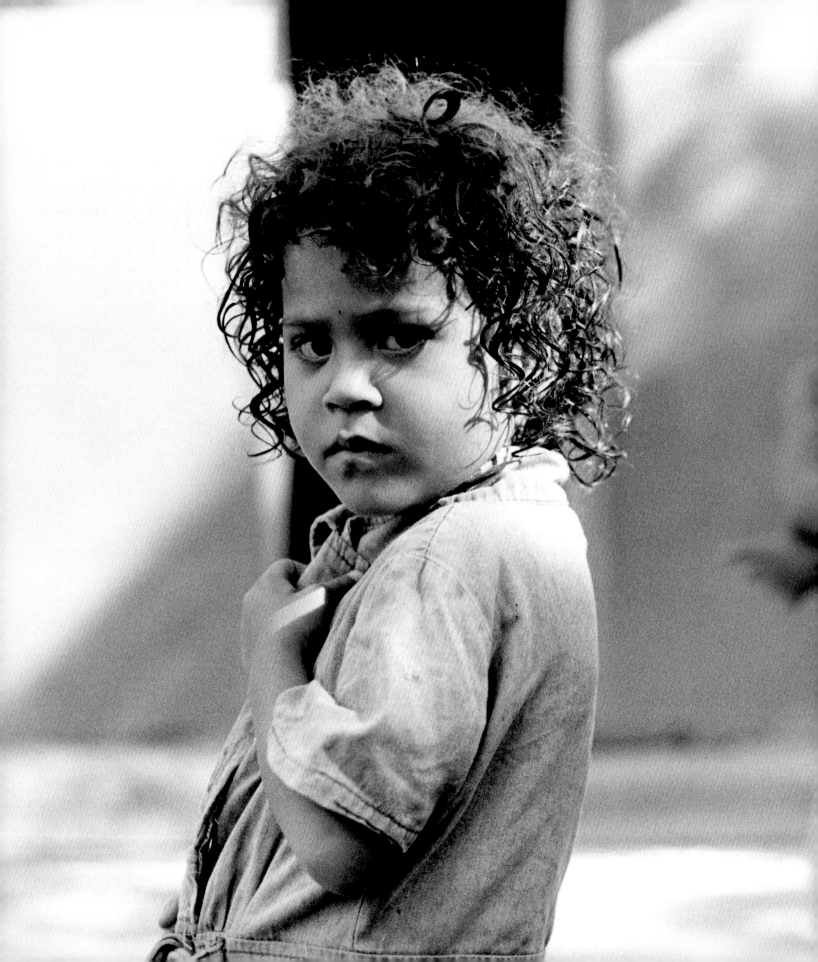

Aneri María Corona

(Overleaf)

"El Guri" (Oscar)

Miguel Ángel in cellophane | Miguel Ángel envuelto en celofán

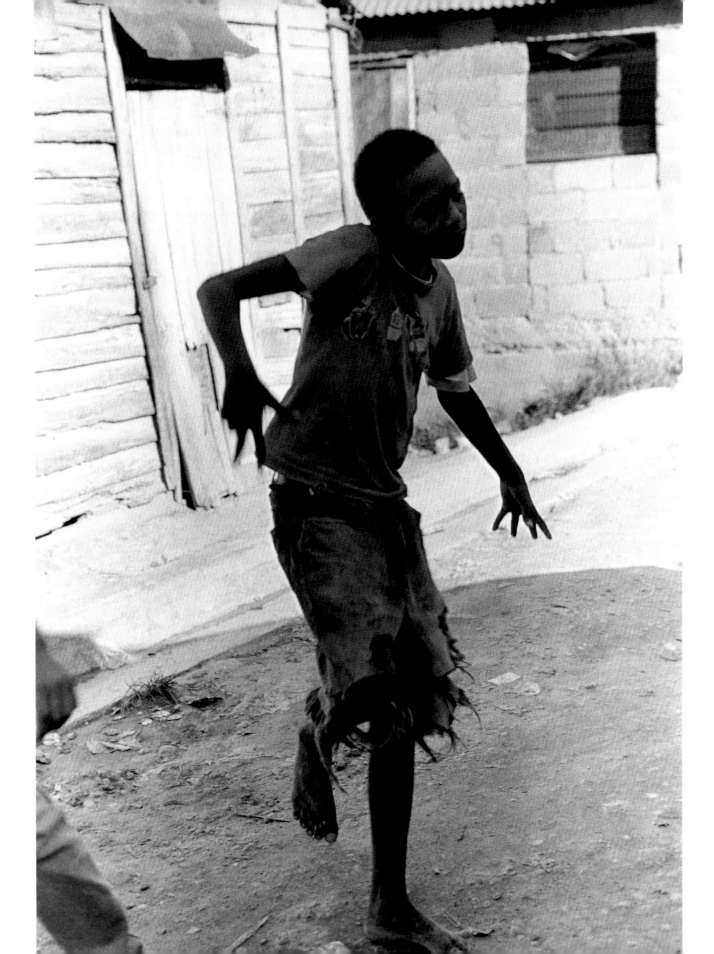

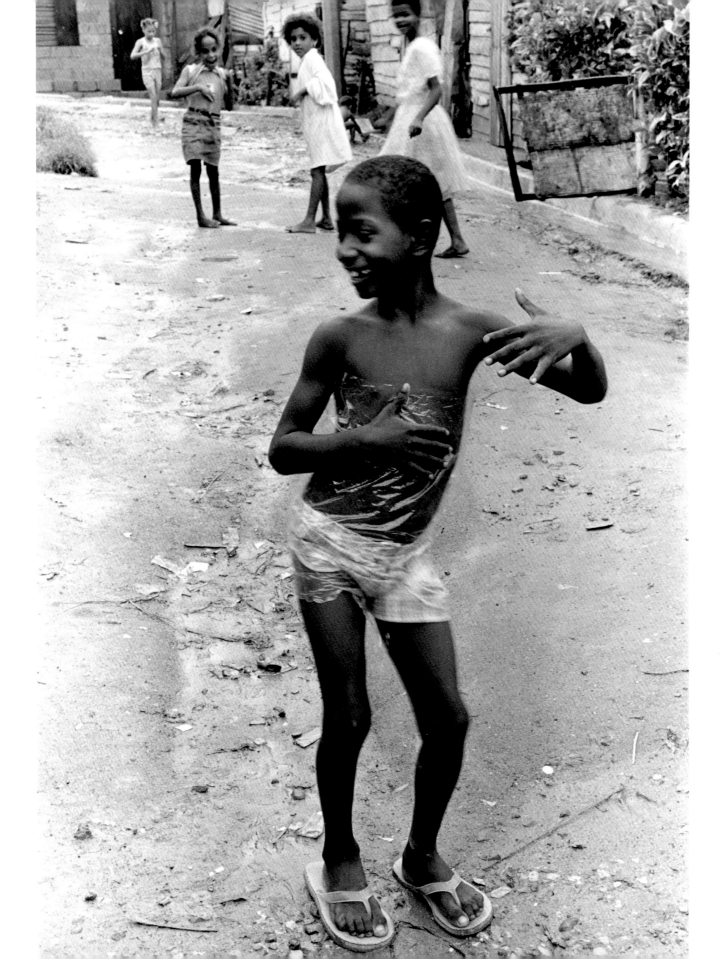

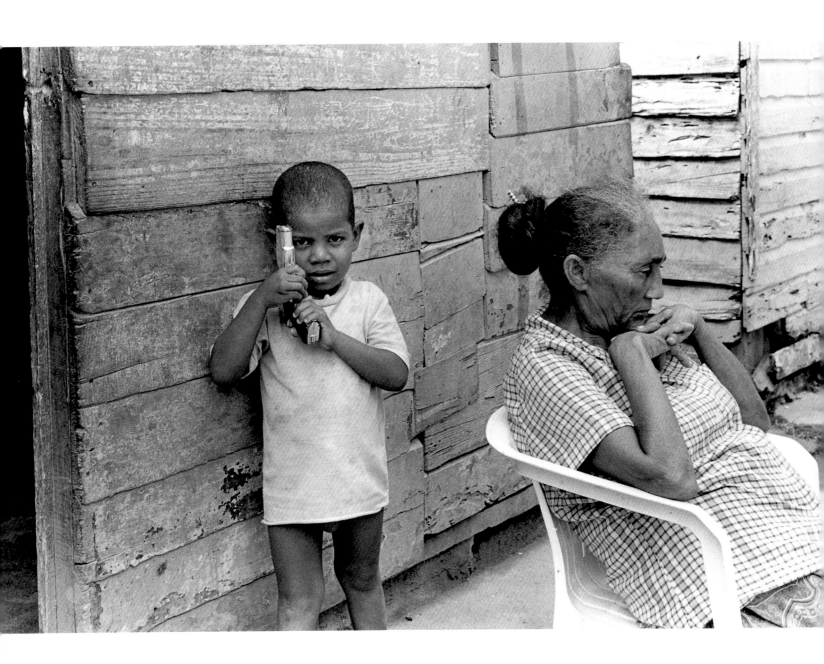

José Luis & Ana Emilia

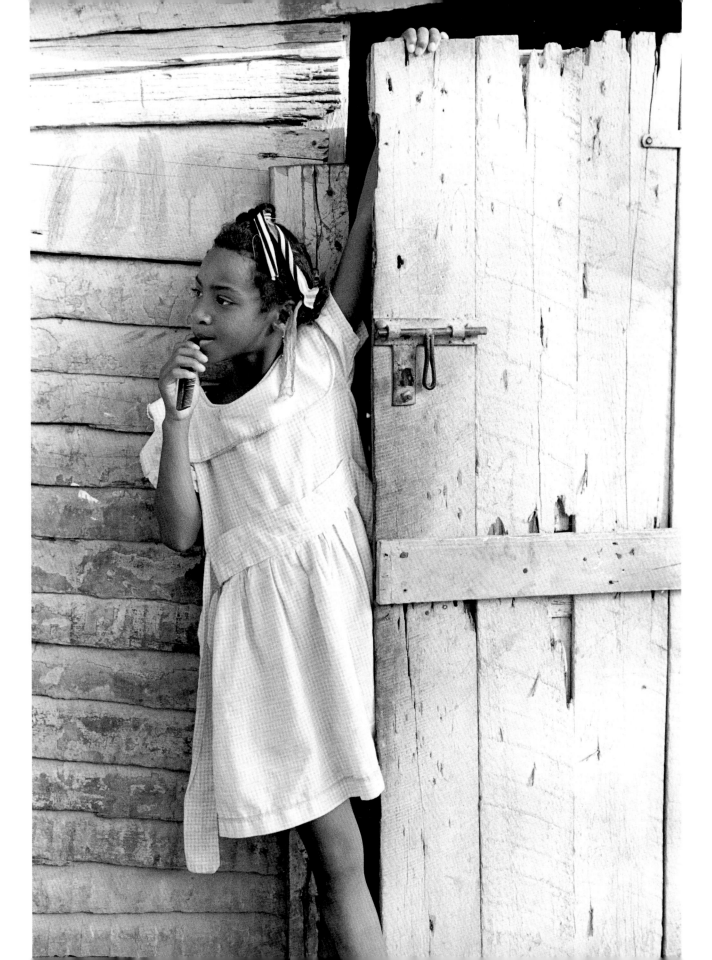

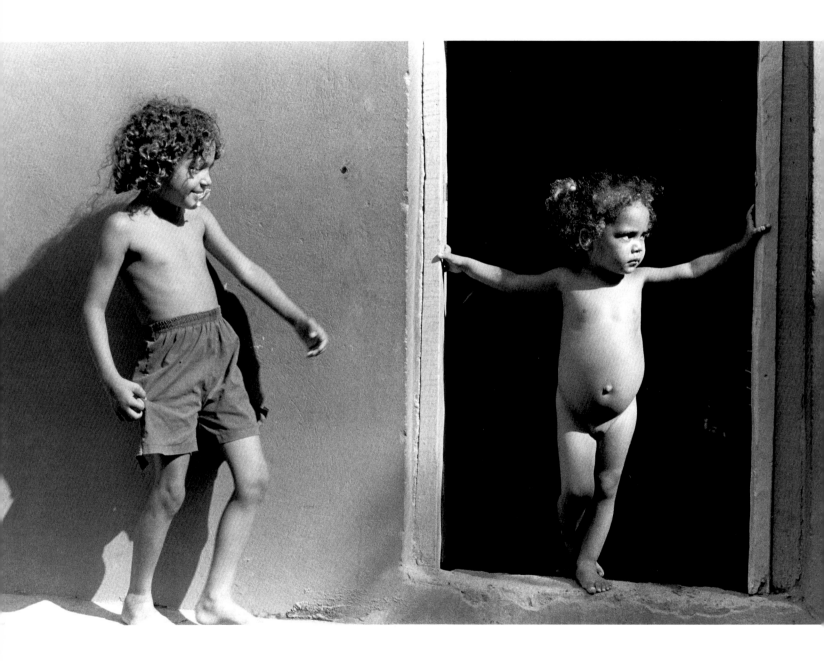

Cousins | Primas

José with great-grandma | José con su bisabuela

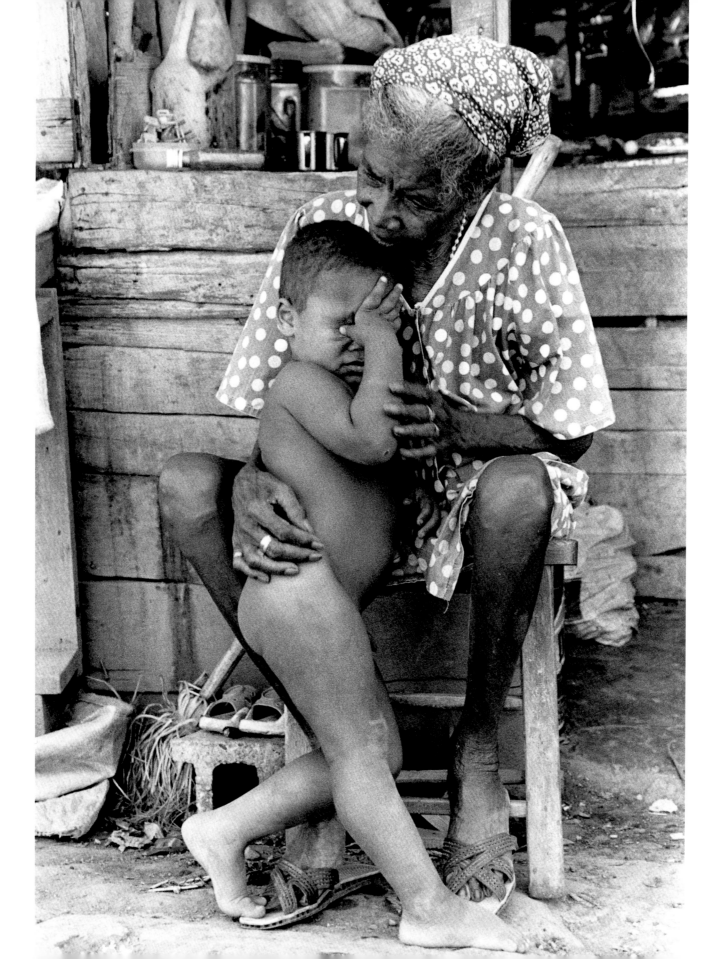

Chaguito

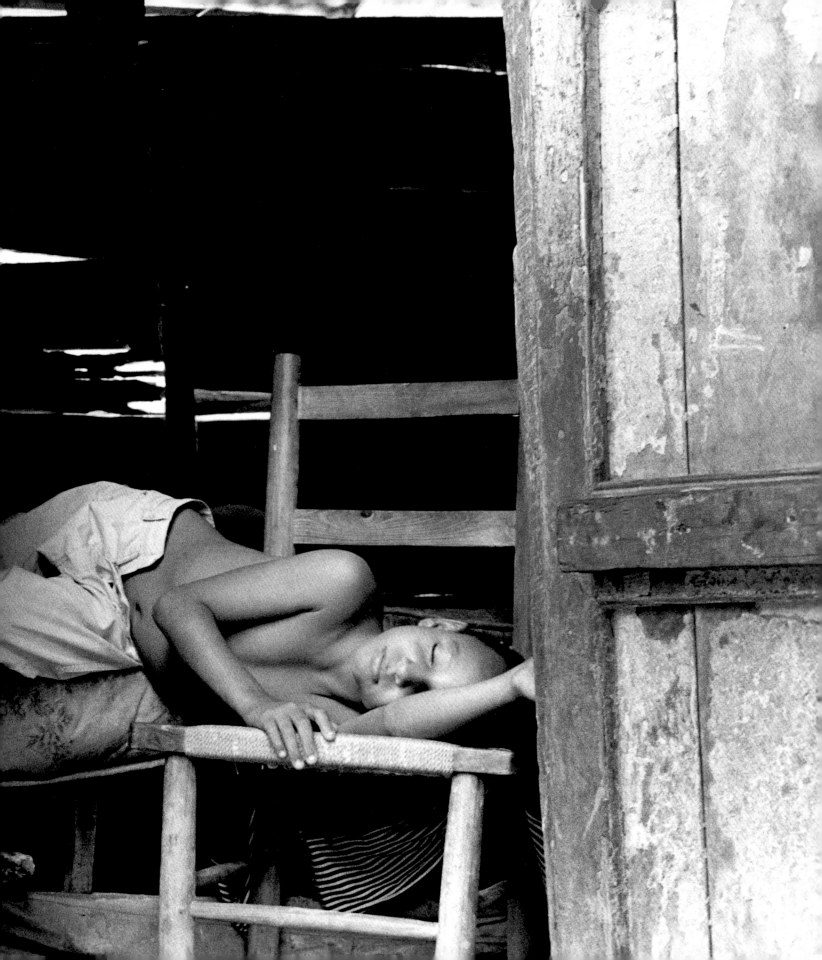

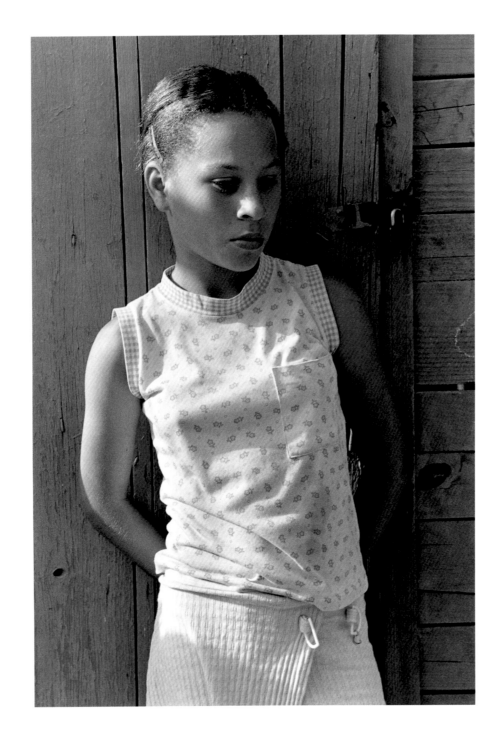

Virginia

Yaribel Hernández

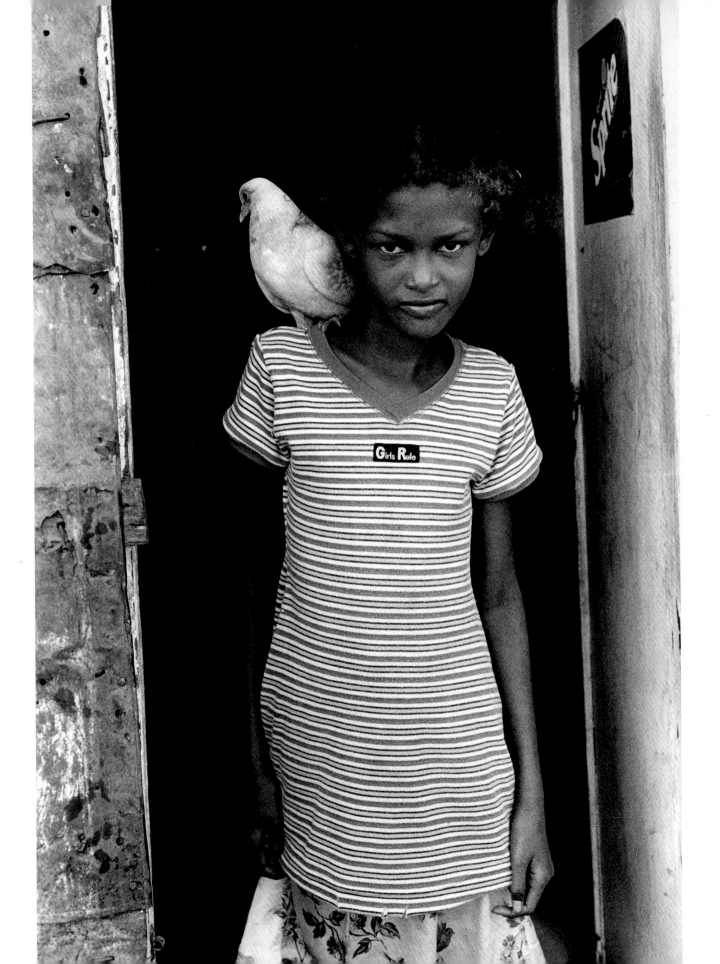

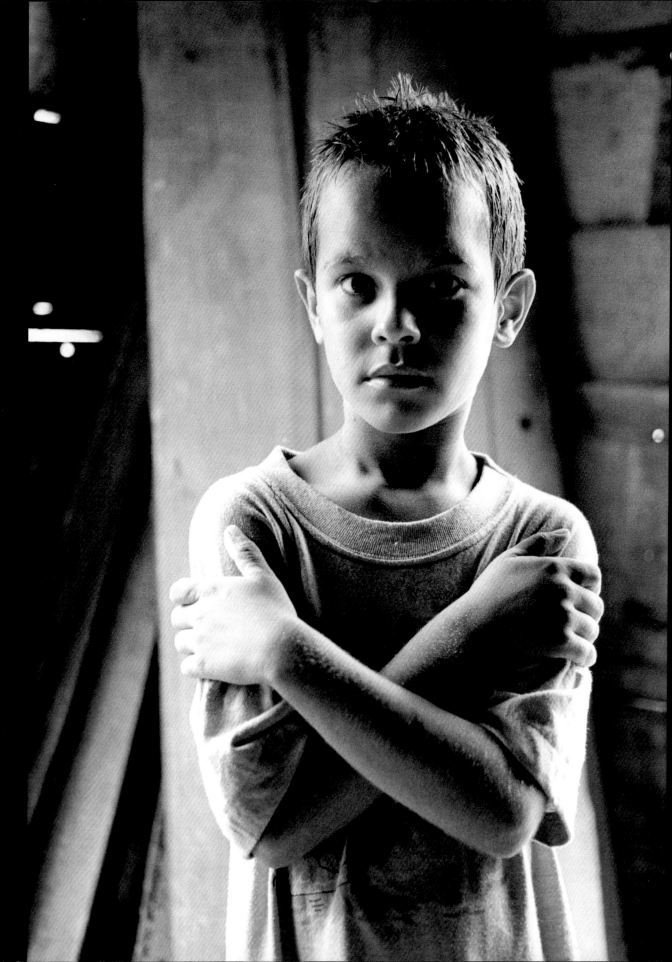

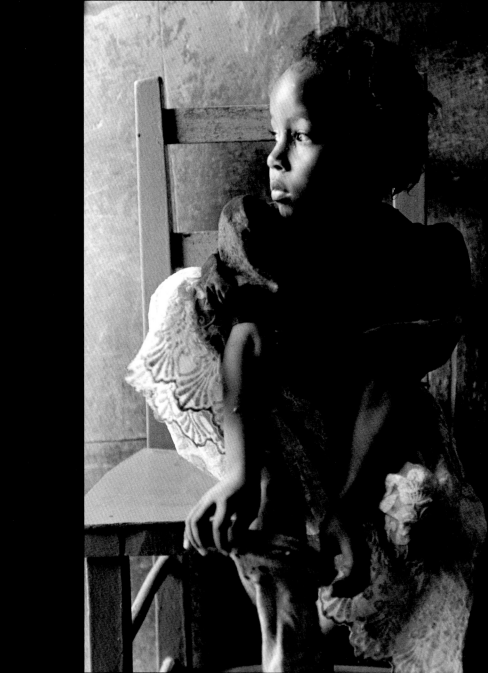

PORTRAITS (Adults) | RETRATOS (Adultos)

Darío Benjamín Ventura

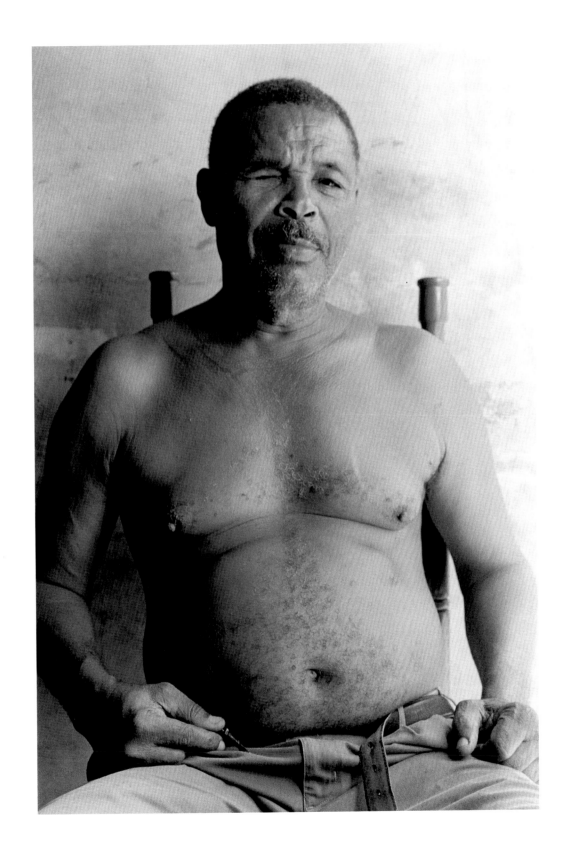

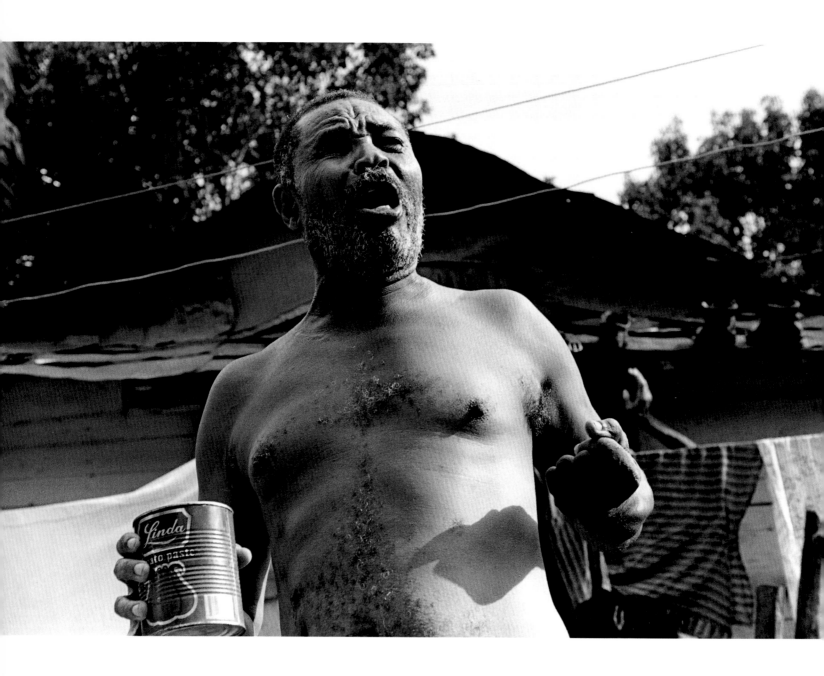

"El León" (Darío)

"San Juanero" (Pedro)

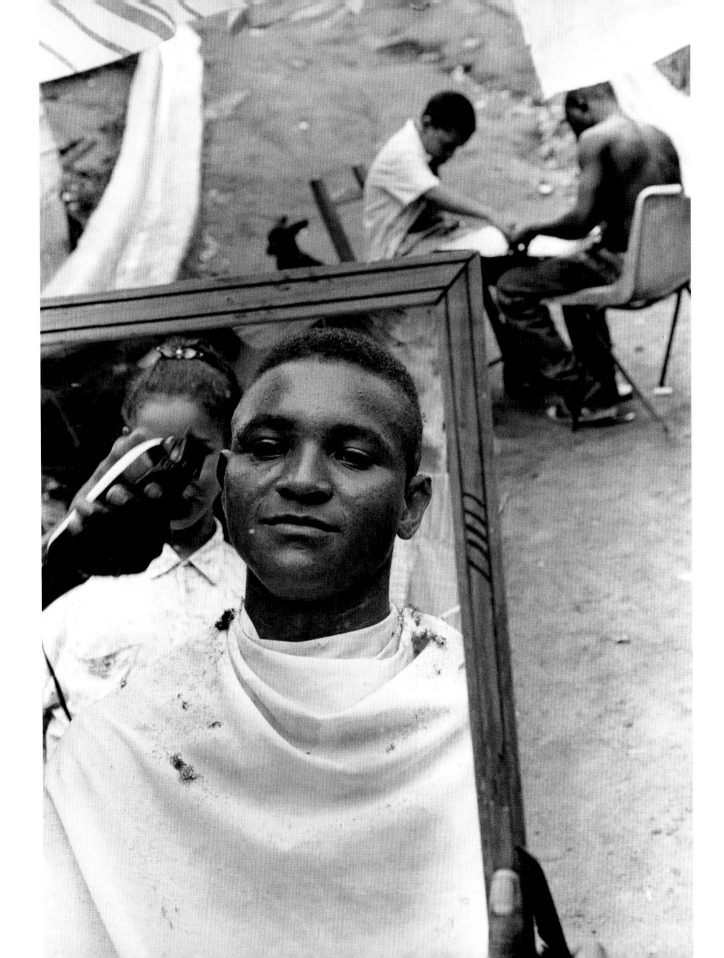

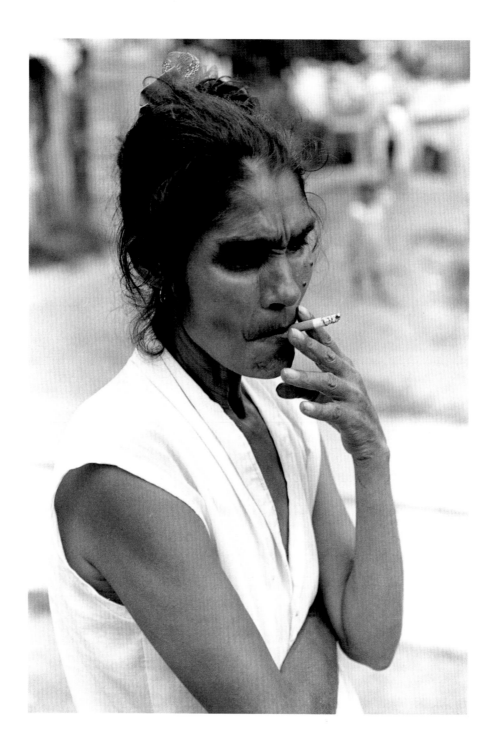

Marina del Carmen Rodríguez **Ramón Rosario**

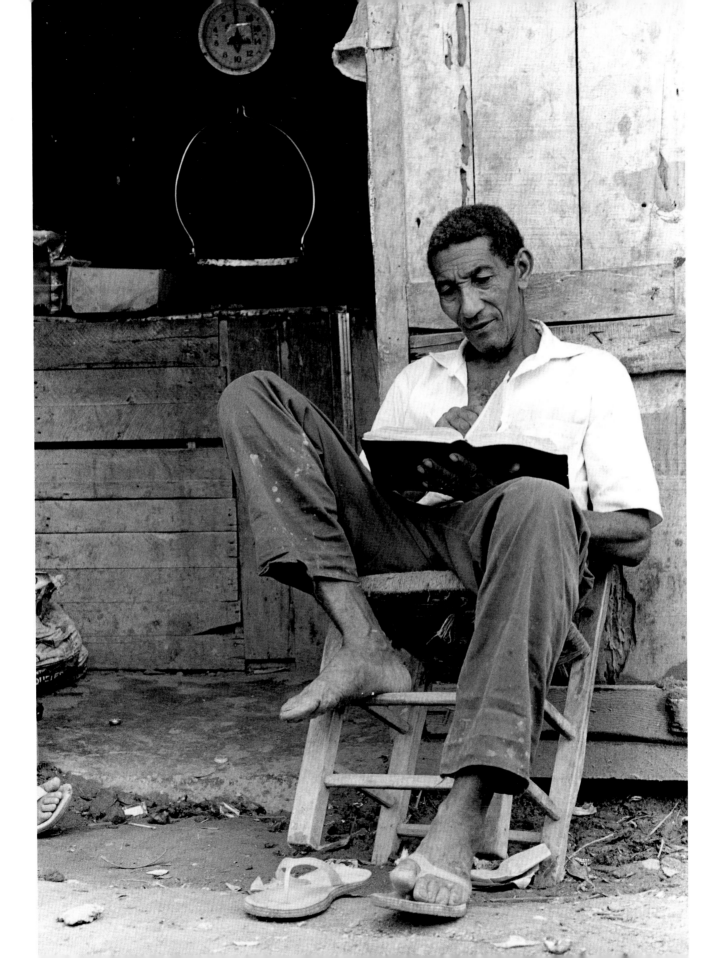

I am prepared for death. When

 Yo estoy preparado para la muerte.

God comes looking for me

 Cuando Dios me venga a buscar

I will tell him that I am ready.

 yo le voy a decir que estoy dispuesto.

José Garavito, 75

"Yayo" (Salsero Cabrera)

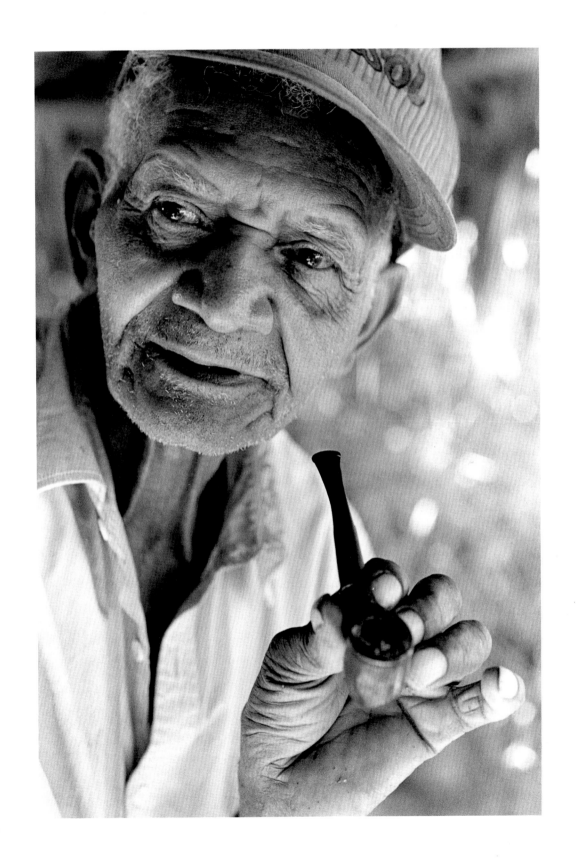

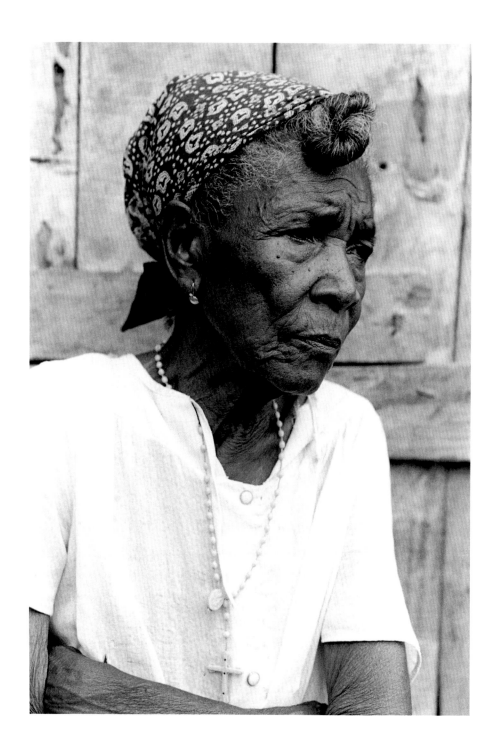

Ana Roselia Díaz

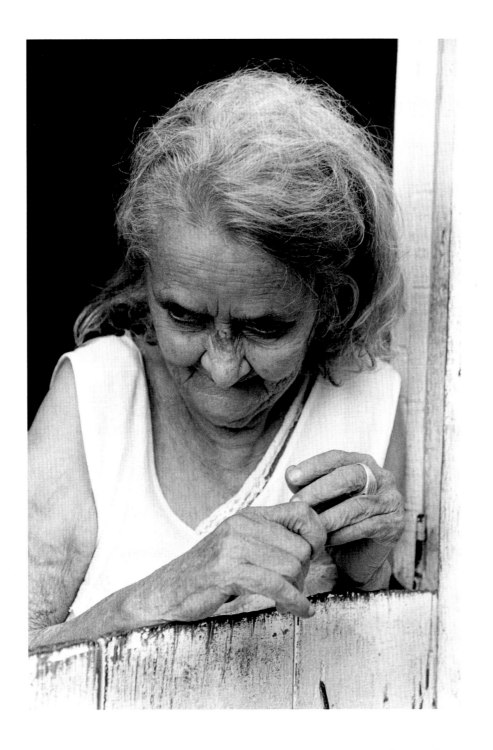

Catalina Fernández

"Pancho" (Francisco Burdiel)

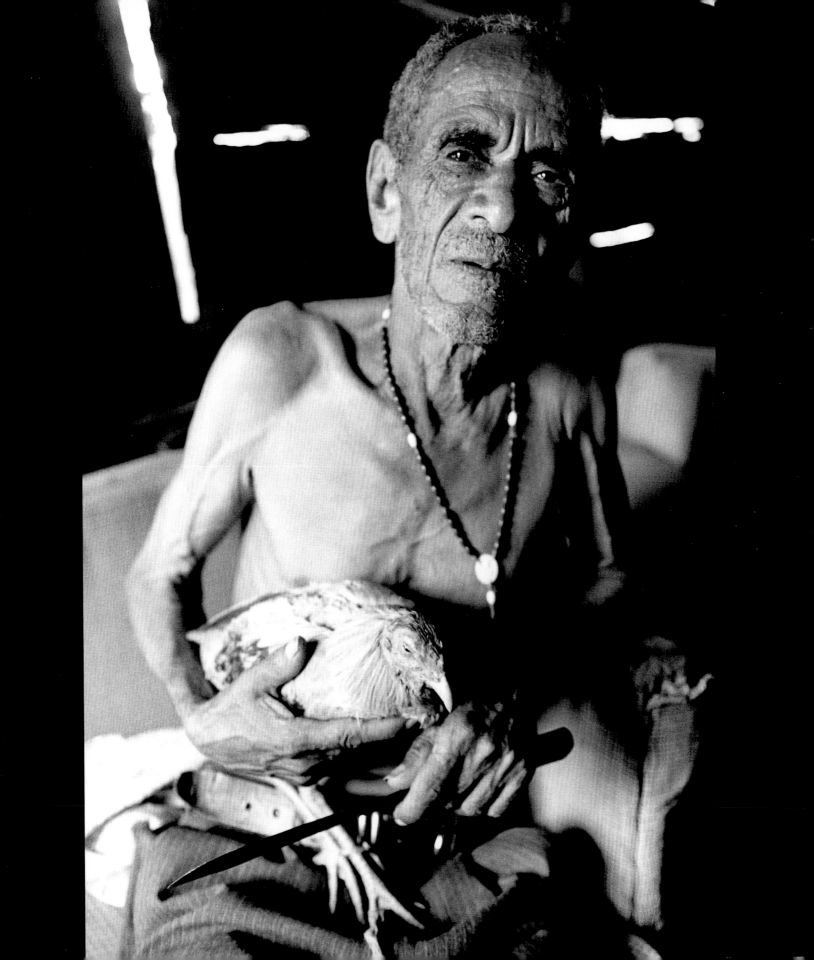

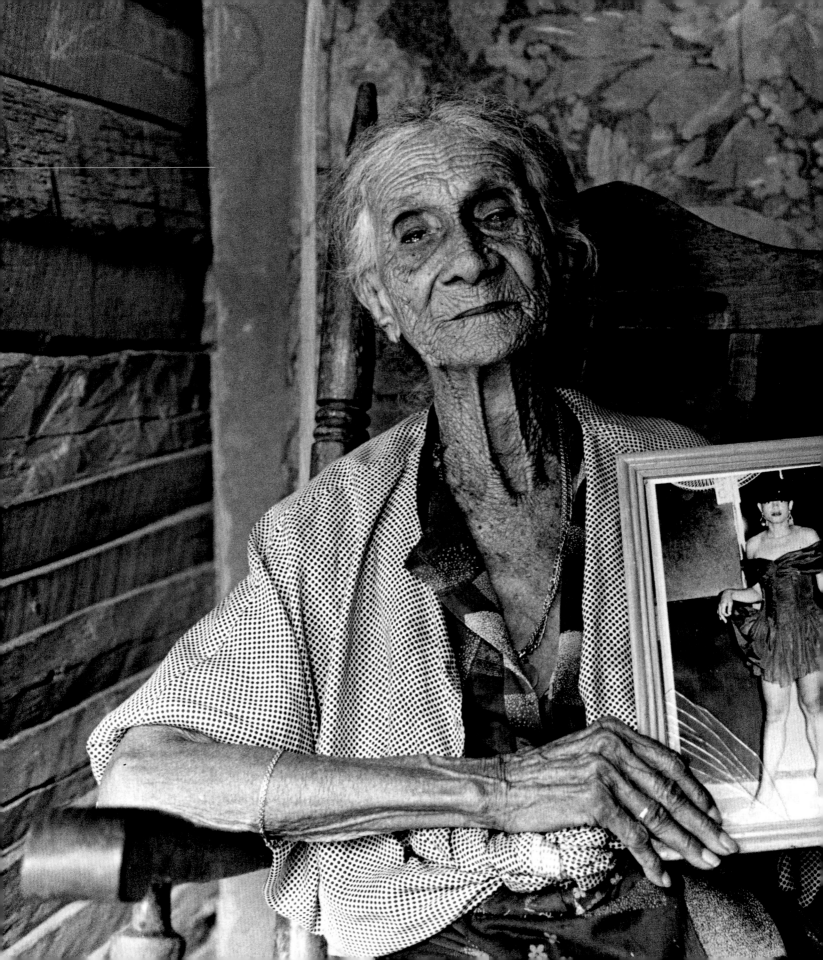

María Tomasina Fernández

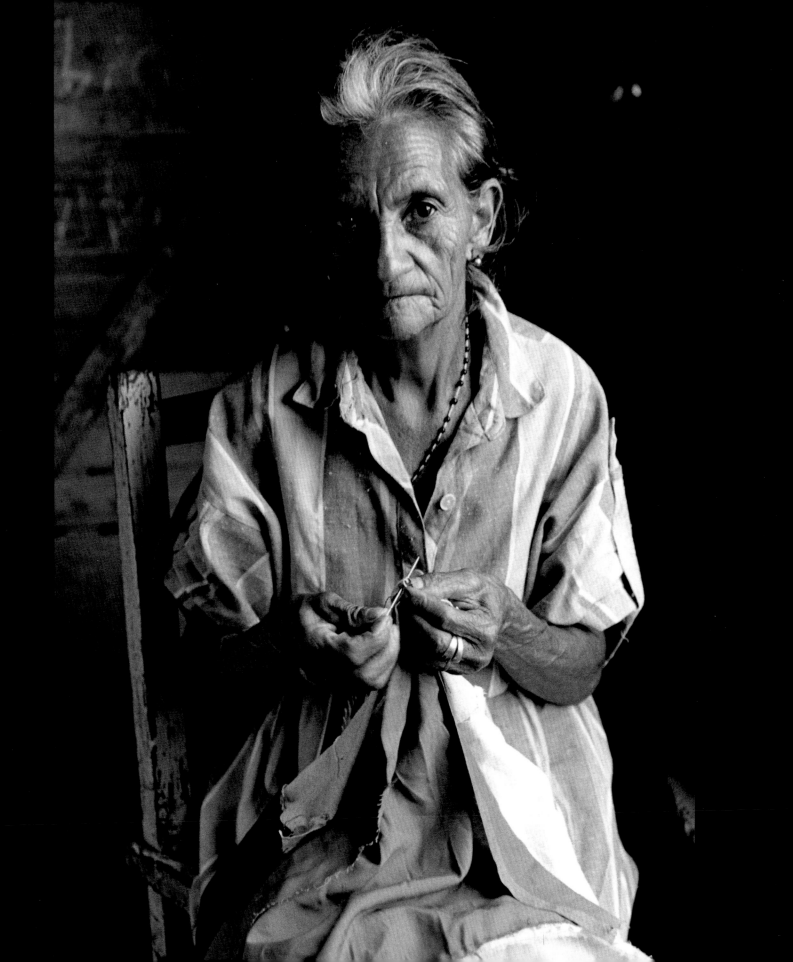

INSIDE | ADENTRO

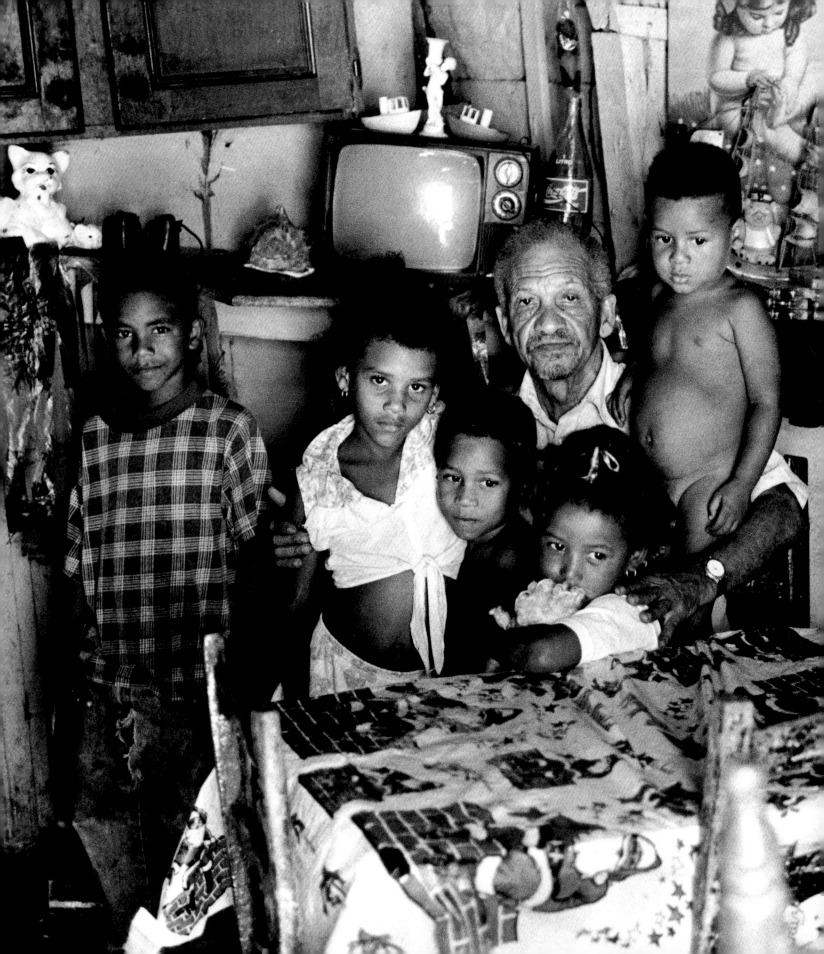

I've been in La Yagüita for about twenty-

Tengo como veintisiete años aquí en

seven years. I like it here because even

La Yagüita. Me gusta aquí porque

if I didn't like it I would have to like it

aunque no me guste tiene que

since I don't have anywhere else to go.

gustarme porque no tengo donde más

Even if you have a house of cardboard,

ir. Que si uno tiene hasta una casita

if it's yours you have to love it because

de cartón, que si es de uno tiene que

that's where you have to live.

amarla porque tiene que vivir allí.

Marina Rodríguez, 54

José Rodríguez

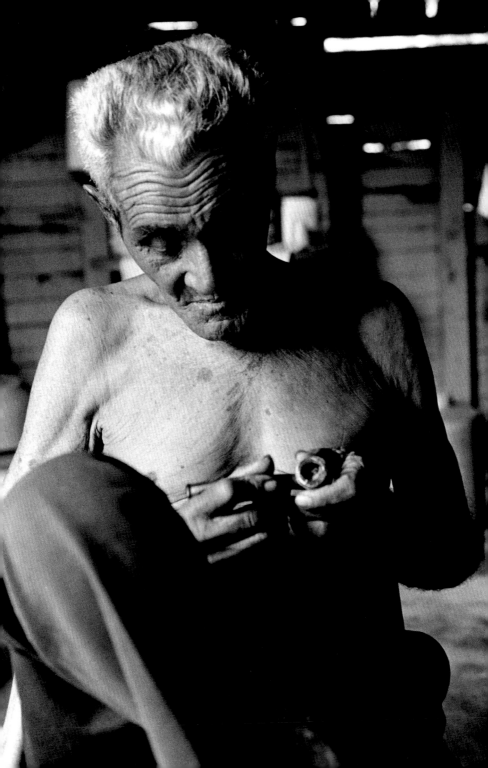

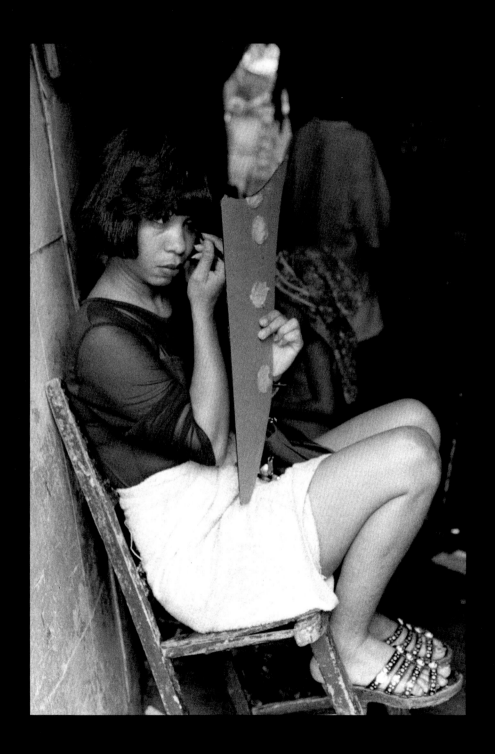

Sara

Dinorah & Caterina

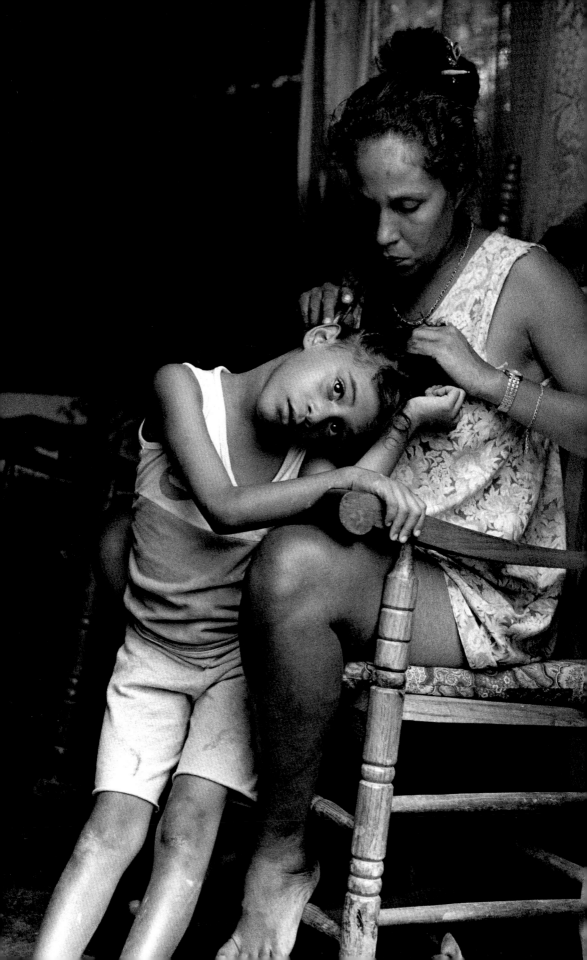

Francisco with headache | Francisco con dolor de cabeza

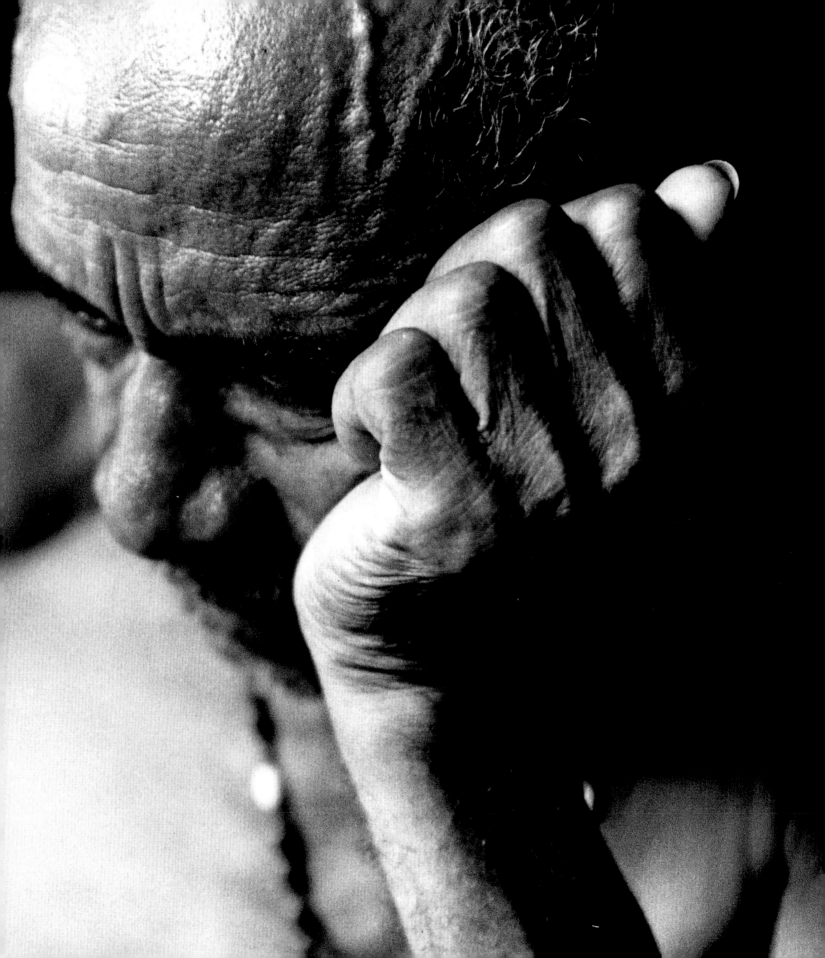

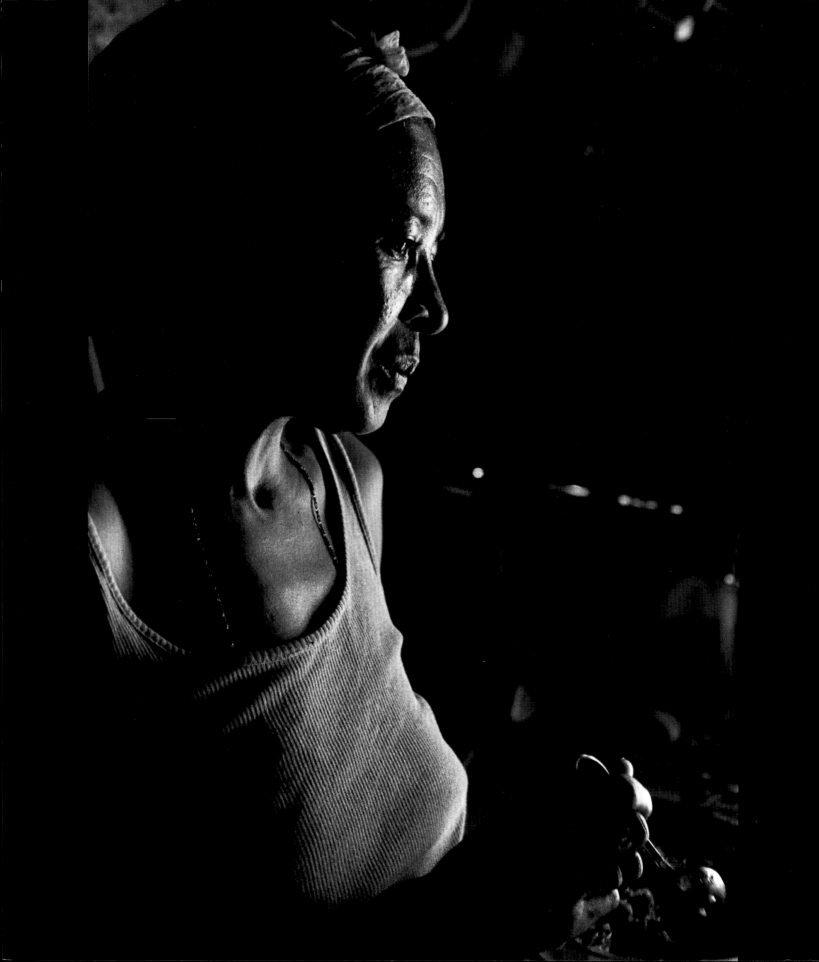

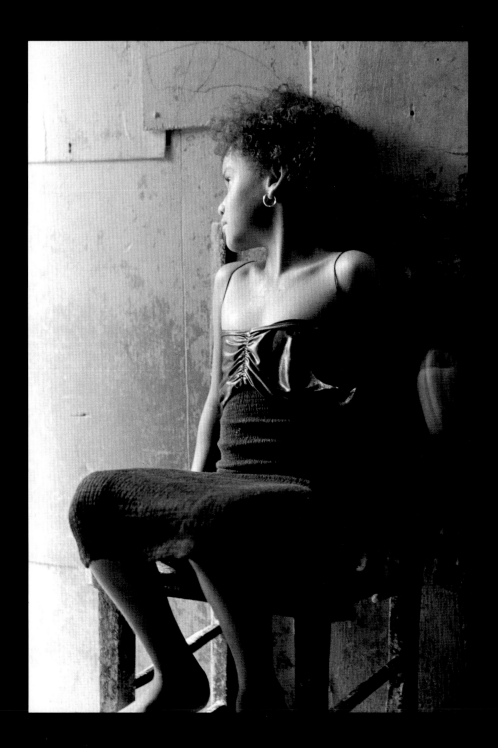

Martina Ventura **Yoaina in sister's dress** | Yoaina en el vestido de la hermana

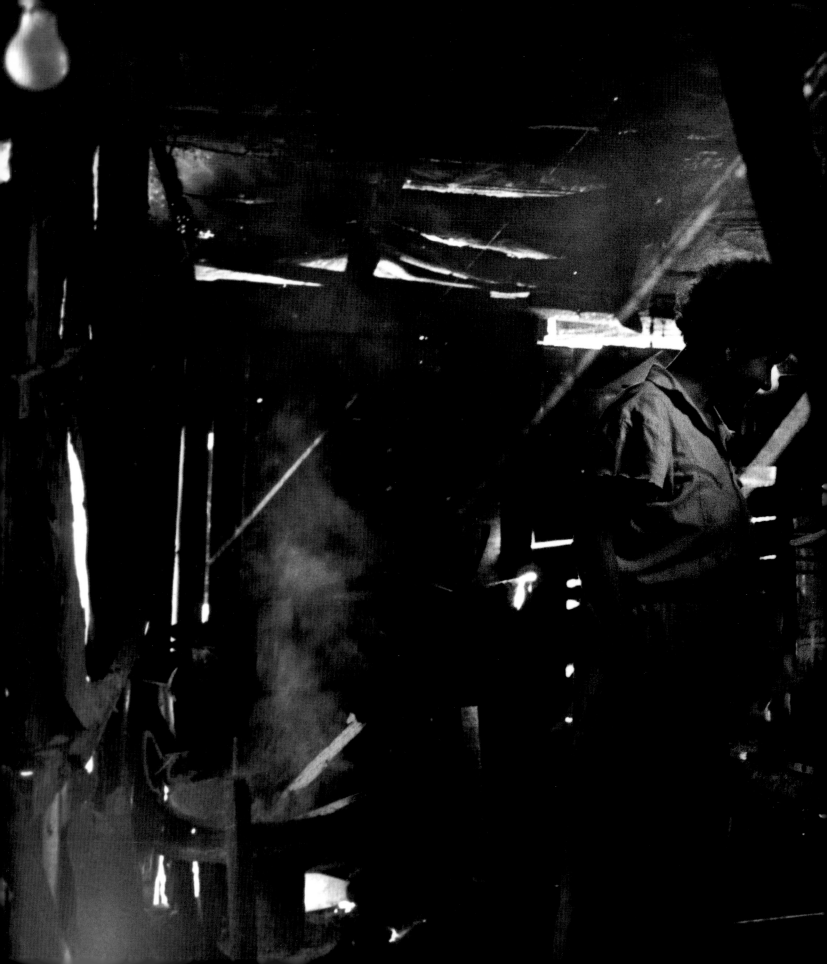

María's kitchen | La cocina de María

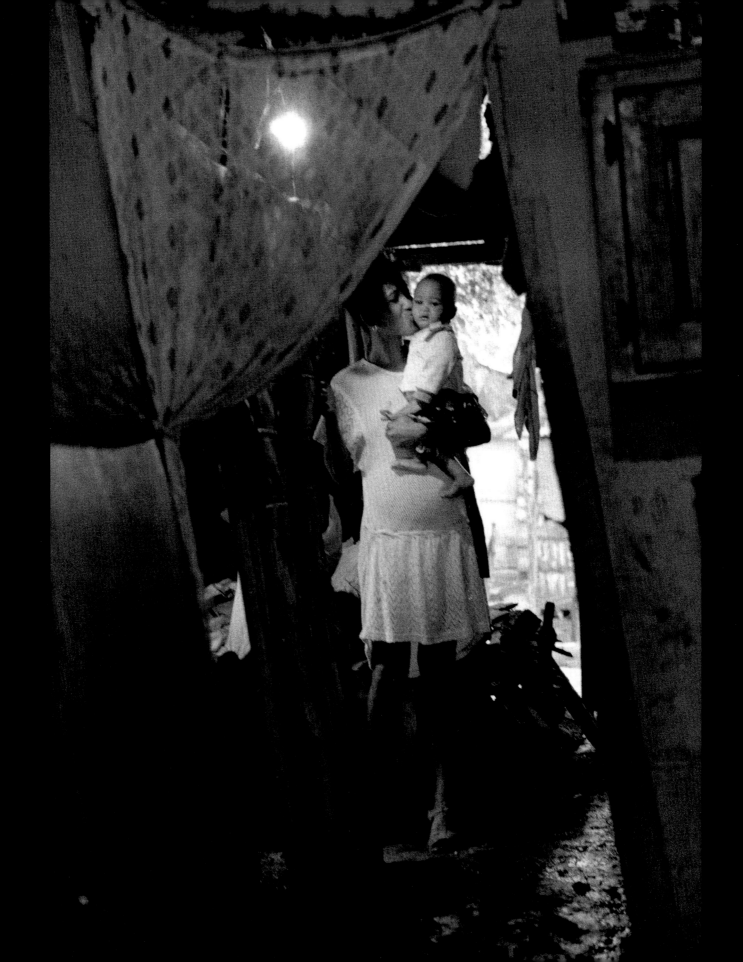

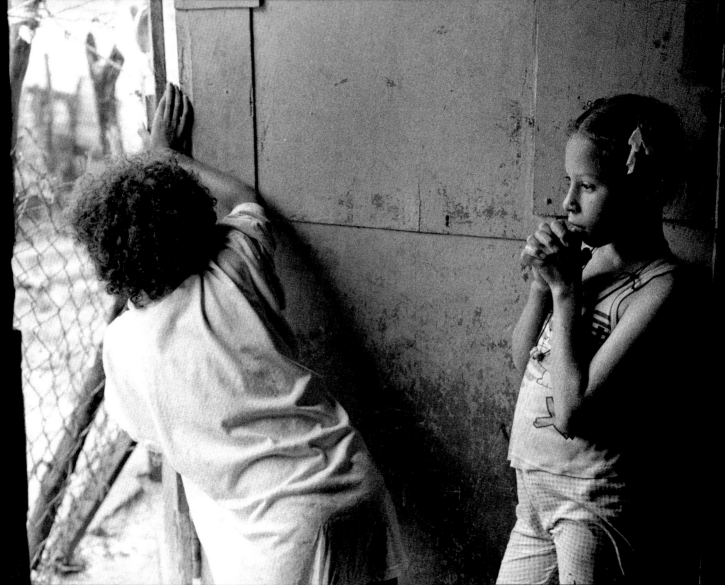

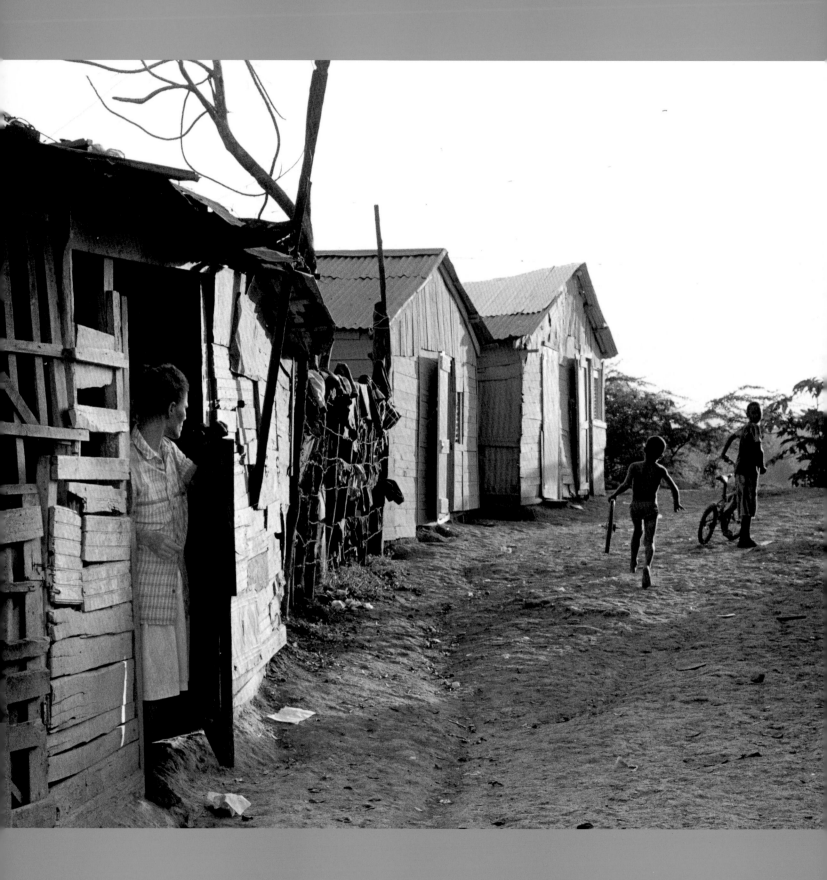

Dusk descends on La Yagüita like a veil. A waterfall of trash

El anochecer desciende sobre La Yagüita como un velo. Una cascada de

clinging to a ravine wall blends with its surroundings. Paths still

basura que cuelga de un barranco se funde con su entorno. Los caminos

muddy from the rain darken, giving uniformity to the many

todavía lodosos por la lluvia se oscurecen, dando uniformidad a los muchos

tones of brown visible during the day. Those returning from work

tonos marrones visibles durante el día. Aquellos que regresan del trabajo

navigate their way, avoiding areas they know to be slippery.

se abren camino, evitando los tramos que saben que son resbalosos.

A hush falls. Lights of the distant city deflect one's sensibility

Se instala el silencio. Las luces de la ciudad distante le desvían a uno la

from the squalor of the immediate surroundings. Children

sensibilidad de la miseria circundante. Los niños regresan a sus casas y

return to their homes, preparing small caches of rocks to

preparan pequeños arsenales de piedras para lanzar a aquellas ratas lo

throw at those rats audacious enough to make an attempt

suficientemente audaces como para intentar llevarse las migajas de la cena.

at the leftover crumbs of dinner.

Una niña prepara una botella de leche para su hermanito. Un anciano

A girl prepares a bottle of milk for her baby brother. An old

se sienta inmóvil en las sombras, recordando la época en que era

man sits still in the shadows, remembering the days when

alguien. La suave luz amarillenta de una vela revela una cama vacía

he was somebody. The soft yellow light of a candle reveals an

donde el cuerpo marchito de una mujer solía recostarse.

empty bed where the withered body of a woman used to lie.

Mientras se cierne el crepúsculo, los presentes comparten un momento

As dusk hovers, those present share a moment of awareness.

de conciencia. La bruma del anochecer, que transforma a los seres

The haze of twilight, transforming humans into silhouettes, creates

humanos en siluetas, crea una sensación de eternidad. Una pausa.

a timelessness. A pause. But darkness soon seeps into the

Más la oscuridad muy pronto se cuela por las calles. Lentamente al

streets. Slowly at first, then voraciously, enveloping everything in

principio, luego vorazmente, envolviéndolo todo a su paso, hasta que

its path, until there is nothing left but the ghosts of children playing.

no queda nada más que los espíritus de los niños jugando.

ISAÍAS OROZCO-LANG

MIGUEL ÁNGEL'S MOTHER, 50

I don't send my children to work 'cause they'll become delinquents in the street. I don't send them to shine shoes 'cause they'll do whatever they feel like where they go. I have them here as God may help me. They still don't know anything. They don't go to school 'cause this year I didn't have money to buy books, pencils, clothes, shoes—not sneakers, it's dress shoes they need to have.

No mando a mis hijos trabajar porque me crían delincuentes en la calle. No los mando a limpiar zapatos porque hacen lo que les da la gana por allí. Yo los tengo aquí como Dios me ayude. Ellos no saben ná' todavía. No van a la escuela ahora porque este año no he tenido recursos para comprar libros, lápices, ropa, zapatos . . . no tenis, que es zapatos que tienen que tener.

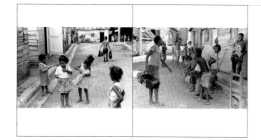

EDUARDO'S MOTHER, 34

Woman's work is to sweep, wash dishes, make the bed . . . house stuff. Here, women have their work and men have theirs. From the time they're little, girls work with their mothers and boys with their fathers, so they won't be left out of place.

El trabajo de hembra es barrer, fregar, arreglar la cama . . . cosas de la casa. Aquí, las hembras tienen su trabajo y los varones lo suyo. Desde chiquita, la hembra trabaja con la mamá y el varón con el papá, para que no se queden fuera de lugar.

OSCAR, 15

I like this picture. I'm all crazy and shit. I was gonna get a girl! I was hanging with my friends. We were going to a party up over there [at an outdoor bar].

Me gusta esta foto. Estoy loqueao' y vaina. ¡Iba para una chica! Andaba con mis amigos. Íbamos para un "party" era, pa'llá arriba [en una disco-terraza].

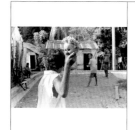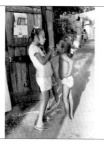

FERNANDITO, 15

Chaguito found this doll's head in a stream. We played ball with it for a few days, then he threw it back in the stream.

Chaguito encontró en el arroyo esta cabeza de muñeca. Jugamos con ella por varios días. Después él la botó pa'l arroyo de nuevo.

VIRGINIA, 12

When the people who smoke drugs are in jail we play and have fun, but when they are here we lock ourselves inside. It's so scary when they fight that you can't play. Last year [at school] they gave me a box of cereal and milk, and I locked myself in my house (I put a padlock on both doors) and stayed inside eating and watching television and pretended there was nothing else going on. I didn't leave for a few days—not until I finished the box.

Cuando la gente que fuma drogas está presa nosotros jugamos y disfrutamos, pero cuando ellos están aquí nosotros mejor nos trancamos en la casa. Con tanto susto que uno pasa cuando pelean, no se puede jugar. El año pasado [en mi escuela] me regalaron una funda de "corn flake" y leche y yo me trancaba en mi casa (ponía candado por las dos puertas) y me quedé adentro y me ponía a comer y veía televisión y me hacía cuenta que no había na'. No salí por unos días, hasta que se acabó la funda.

Isaías, photographer

Virginia, the mother of this *musú* plant doll, was very proud when I took an interest in her creation. She and her friend Wendy picked the plant from a nearby tree, gave it sticks as limbs, and fashioned clothing out of small patches of fabric. After I shot some portraits of their baby, I was invited to the upcoming "baptism." The following Sunday, the girls, together with the "priest," escorted me and a few onlookers behind one of their houses, where this ceremony took place.

Virginia, la madre de esta muñeca confeccionada con la planta musú, se sintió muy orgullosa cuando demostré interés en su creación. Ella y su amiga Wendy recogieron la planta de un árbol cercano, le pusieron palos como extremidades e hicieron ropa de retazos de tela. Después de que le tomé varias fotos a su bebé, me invitaron al próximo "bautizo". El domingo siguiente, las niñas, junto con el "cura", nos llevaron a mí y a otros curiosos detrás de una de sus casas, sitio donde tuvo lugar esta ceremonia.

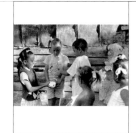
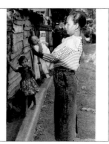

Ana María, 33

I went to the hospital to give birth. I had to cry out to God that He not let me die, because I was on the brink of death with this boy. At that moment I didn't think I would ever hold him in my arms.

Fui al hospital para dar a luz. Tuve que clamar a Dios que no me dejara morir, porque estuve al borde de la muerte con ese niño. En ese momento no pensaba que lo iba a tener en mis brazos.

Farry, 13

Here I'm blowing on a broom to get it lit. Then I used it to burn garbage. Every time the garbage would pile up we'd burn it. I liked doing it—no one paid me. The garbage attracted rats, cockroaches, centipedes . . . they would get into people's houses. So now we put the garbage farther away.

Aquí estoy soplando una escoba pa' que prenda. Entonces la usaba pa' quemar basura. Cada vez que se juntaba mucha basura la quemábamos. Me gustaba hacerlo, no me pagaban. La basura atraía ratones, cucarachas, ciempiés . . . después se metían en las casas de la gente. Por eso ahora ponemos la basura más lejos.

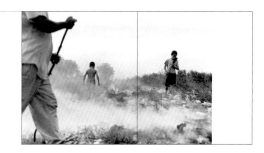

Héctor, 11

I was thinking about my grandfather, who had just died. No one knew why he died. I wanted to be alone . . . but that's hard here. After you took this picture I went to my house and sat behind it. I always go there when I want to think.

Estaba pensando en el abuelo mío que se había muerto en ese mismo tiempo. No se sabía de qué se murió. Quería estar solo . . . pero aquí es difícil. Después de que tiraste la foto fui a mi casa y me senté atrás. Siempre voy allá cuando quiero pensar.

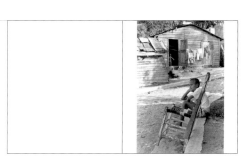

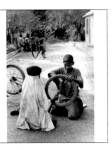

JUNIOR, 13; OSCAR, 16

Junior: I had on a tablecloth and a cap that someone lent me. I was imagining that I was an Arab.

Oscar: Arabs wear that type of clothing. They always ride on camels and stuff. They live in the desert. I learned all that watching movies.

Junior: I've dressed up in lots of things. My mom doesn't like it. She says I look like I'm crazy.

Junior: Tenía un mantel y una gorra que alguien me prestó. Imaginaba que era un árabe.

Oscar: Los árabes se ponen ese vestimiento. Ellos siempre andan en camello y vaina. Viven en el desierto. Todo eso aprendí viendo películas.

Junior: Me he puesto muchas cosas. A mi mamá no le gusta. Dice que yo parezco un loco.

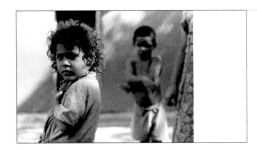

ANERI'S GRANDMOTHER, 51

I remember when I was six; I spent my days with my dad—him farming. . . . There was a big tree, so me and my little sister sat under it. He worked and we sat. If we wanted to sleep, we slept; if we wanted to play, we played. Kids have different lives now. They play here, they run there, they go to their schools, they play more during recess. Kids' lives are more fun than they used to be.

Yo me acuerdo cuando tenía seis años: pasaba mis días con mi papá, él trabajando la agricultura. . . Había una mata grande, entonces yo y otra [hermana] más pequeña nos sentábamos abajo. Él trabajando y nosotras sentá'. Que si queríamos dormir, dormíamos, que si queríamos jugar, jugábamos. La vida de los niños ahora es otra. Ahora los niños van por allí jugando, que salen por allá corriendo, que van a sus escuelas, que juegan más en la hora de recreo. La vida de los niños ahora es más divertida que antes.

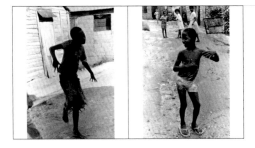

OSCAR, 15

Here I'm dancing reggae and shit. It's all about reggae now. Try to tell me about *bachata* . . . pfffff! I think that when people see my picture they'll think I'm a thug and shit.

Aquí estoy bailando reggae y vaina. Ahora es el reggae que está acabando. Que si usted me dice de bachata . . . ¡pfffff! Creo que cuando la gente mire la foto me verán como delincuente y vaina.

LUCHI, 50

Here my son is dancing. He thinks he's so great! I like his personality. He's a very happy person. He's been that way since he was born. When he's a man, maybe it will be a different story.

Aquí está bailando mi hijo. ¡Qué comparón es! Yo encuentro que su personalidad es bien. Él es una persona bien alegre. Ha sido así desde que nació. Cuando sea hombre tal vez será otra cosa.

Ana Emilia, 68

When I was a girl the world was better. We lived well and thought well. Now the young people live with an agony of life. The generation has changed.

Cuando era niña el mundo era mejor. Vivíamos bien y pensábamos bien. Ahora los jóvenes viven con una agonía de vida. La generación ha cambiado.

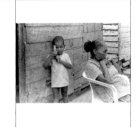
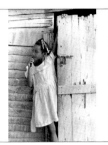

Bellidania's mother, 37

I lived in the south when I was my girl's age. When I was a little bigger than her I gathered coffee, beans, rice — all the crops. I also had to do all the housework. There was no electricity. You had to go to the river to get water. Life was hard, sad, backward. It hasn't changed much there. Life in La Yagüita is more comfortable. You come across more money, more food, more work. Most of the young are all here. In the country, only old people are left.

Yo viví en el sur cuando tenía la edad de mi niña. Cuando estaba un poco más grande que ella recogía café, habichuela, arroz: todos los productos. También tenía que hacer todos los oficios de la casa. No había luz. Para tener agua uno tenía que buscarla en el río. La vida era difícil, triste, atrasada. No ha cambiado mucho allá. Es más cómoda la vida en La Yagüita. Se encuentra más dinero, más comida, más trabajo. La mayoría de la juventud está toda aquí. Allá [en el campo] no más quedan los viejos.

Grandmother of girls, 51

I've got thirteen grandchildren. They all live with me. I have to take care of them because their mothers work. My grandchildren go to school because that is the only inheritance a poor woman can give her child: an education.

Tengo trece nietos. Toditos viven conmigo. Tengo que cuidarlos porque las mamás trabajan. Mis nietos van a la escuela porque ésta es la única herencia que una pobre le puede dar a un hijo: la educación.

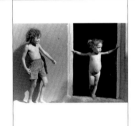
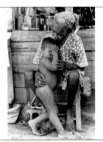

Ana, age unknown

I don't have much hope for my grandchildren. The world is different now. This one doesn't have a father. What hopes can you have for a boy without a father? My only hope is that his last name won't be "thief."

Yo no tengo mucha esperanza para mis nietos. El mundo ya es diferente. Éste no tiene papá. ¿Qué esperanza puede tener uno para un niño sin papá? Lo único que espero es que no le den el apellido "ladrón".

Chaguito, 14

I was chained up. [When I took this photograph Chaguito was chained to the bed by his ankle.] My dad got mad because I went to Sosúa*. He left me chained for three weeks. I didn't go anywhere during that time. Then I escaped. My brother (who's a midget) brought me a metal cutter. When I escaped I went back to Sosúa. I spent three months there before coming home.

Estaba amarrado. [Cuando tomé esta fotografía, Chaguito estaba amarrado a la cama con una cadena, de un tobillo]. Se enojó mi papá porque había ido a Sosúa*. Entonces me dejó amarrado por tres semanas. No fui a ninguna parte durante ese tiempo. Después me solté. Mi hermano (que es enano) me trajo una segueta. Cuando escapé volví a Sosúa. Duré tres meses antes de volver.

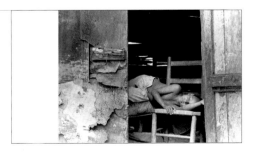

*Sosúa is a tourist beach area (infamous for corruption) two hours from Santiago.
*Sosúa es una playa turística (que tiene mala fama por su corrupción), a dos horas de Santiago.

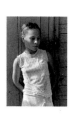
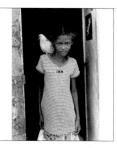

ISAÍAS, PHOTOGRAPHER

I spoke with Virginia for about an hour. The next day she told me how much she had liked having someone listen, and asked if we could talk some more. As we sat between her dilapidated house and a small stream that stank of garbage and excrement, I watched her face, illuminated by trust, as she told me of her fears and hardships. I could barely contain screams of despair.

Hablé con Virginia cerca de una hora. Al día siguiente me dijo cuánto había disfrutado tener a alguien que la escuchara y me preguntó si podríamos hablar un poco más. Cuando estábamos sentados entre su destartalada casa y un pequeño arroyo que apestaba a basura y excremento, observé su rostro, iluminado por la confianza, mientras me hablaba de sus miedos y dificultades. Apenas pude contener mis gritos de desesperación.

YARIBEL, 13

I loved that dove like a person. I played with her all the time. I took her outside and also hugged her. Lots of times I put her up on top of me. When they stole her I wanted to scream. I looked and looked until I realized I wasn't going to find her.

Tenía cariño para esa paloma como para una gente. Yo jugaba con ella a cada rato. La llevaba afuera muchas veces y también la abrazaba. Muchas veces también la subía encima de mí. Cuando me la robaron sentía ganas de gritar. La andaba buscando y buscando hasta que me di cuenta que no la iba a encontrar.

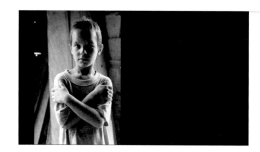

EDWARD, 10

When people look at my photo I'd like them to think I'm rich.

Cuando la gente mire mi foto me gustaría que piensen que soy rico.

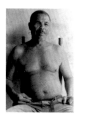

DARÍO, 66

When I die they're going to bury me in a cemetery with lots of running water and lots of electricity. I've already bought the coffin that they'll bury me in. In the cemetery all illusions end. Because what we're living are illusions. He who lives by illusions is a failure. I don't live by illusions. For me, life is nothing.

Cuando yo me muera me van a enterrar en un cementerio con mucha agua y mucha luz. Ya he comprado la caja en que me van a enterrar. En el cementerio acaban las ilusiones. Porque lo que estamos viviendo son ilusiones. El que vive de ilusiones está fracasado. Yo no vivo de ilusiones. Para mí la vida no es na'.

Darío, 66

Fortunate the woman who gets involved with a man like me! My woman has never gone hungry. She's never gone without television. I'm what's called a macho man! I am a shrimp of dirty water; I can breathe anywhere.

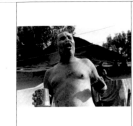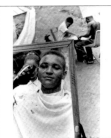

¡Dichosa la mujer que se mete con un hombre como yo! La mujer mía no ha pasado hambre nunca. No le falta televisión. ¡Yo soy lo que se llama un hombre macho! Yo soy un camarón de agua sucia; respiro donde quiera.

"San Juanero," 23

My friend cut my hair here. He cuts my hair every two weeks. He lives around here. He cuts everyone's hair. If you have thirty pesos you give it, if you have ten you give it, whatever you have you give. He's cool, he's not in it for the money or anything.

Mi amigo me peló aquí. Me corta el pelo cada quince días. Él vive por acá. Corta el pelo pa' todo el mundo. Que si uno tiene treinta pesos lo da, que si tienes diez tú lo da, el cuarto que tiene se lo da. Él es bien, no es interesado ni na'.

Marina, 54

I've been smoking since I was nine. I learned by making cigarettes out of plantain leaves. I took the dried leaf, got papers, and made cigarettes. It's been fifty-something years that I've been smoking now.

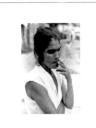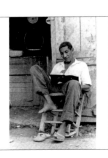

Desde nueve años yo estoy fumando. Yo aprendí haciendo cigarrillos de hojas de plátano. Cogía la hoja del plátano seco, cogía papelitos, y hacía cigarrillos. Ahora tengo cincuenta y pico años fumando.

Ramón, 65

Once my wife was suffering from a problem in her spine. Then I saw a woman dressed in white. The woman looked like what idolaters call a "virgin"—like a saint. She came and she told me, "Your wife has not gotten better because you don't want her to, since you have the remedy in your hands." She said, "Take a grain of salt and make a cross with the salt, saying, 'In the name of Jesus, Mary, and Joseph, Father, Son, and the Holy Spirit.'" I used this remedy and the woman was healed. After that I continued working remedies—I could heal anything. But when I converted to become an evangelist, I realized that what I was doing was satanic.

Una vez mi esposa sufría de un problema de la columna vertebral. Entonces vi una señora vestida de blanco. La mujer parecía una de las que los idólatras les dicen "virgen", como una santa, así. Vino y me dijo, "Pero tu esposa no se ha sanado porque tú no quieres, porque tú tienes el remedio en las manos". Dijo, "Toma un grano de sal y tú le haces forma de cruz con la sal, diciendo, 'En nombre de Jesús, María y José, Padre, Hijo y Espíritu Santo'". Yo hice este remedio y la mujer se sanó. Después de esto yo seguí haciendo remedios: Yo sanaba lo que fuera. Pero después de que me convertí a ser evangélico, me di cuenta que eso era algo satánico.

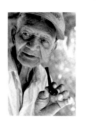

ISAÍAS, PHOTOGRAPHER

"Yayo" was once a bodyguard for the infamous dictator Trujillo. Although he was ninety-eight when I met him, and the days when he exchanged gunshots with rebels were long gone, he still sat with his dogs, hidden in the shadows, until late at night, struggling to identify those who passed in front of his tattered one-room shack. Once, when a person he believed to be a thief walked by, "Yayo" set his dogs snapping at the man's heels.

Yayo fue una vez guardaespaldas del infame dictador, Trujillo. Aunque tenía noventa y ocho años cuando lo conocí y los días en que intercambiaba tiros con los rebeldes habían pasado a la historia, aún se sentaba con sus perros, escondido en las sombras, hasta entrada la noche, tratando a duras penas de identificar a los que pasaban frente a su casucha destartalada, de una sola habitación. Una vez, cuando una persona a quien sospechaba de ser un ladrón pasó por allí, Yayo le ordenó a sus perros que le mordieran los talones.

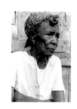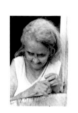

ANA, AGE UNKNOWN

I don't know how old I am. It was my father that knew details like that and he's dead.

Yo no sé cuantos años tengo. Era mi papá que sabía esos detalles y ya está muerto.

CATALINA'S DAUGHTER, 52

My mother and her husband always helped each other. If she was washing the dishes, he would sweep. If she was cooking, he would clean. They shared everything. It was beautiful to watch them. They never separated, and they were together for fifty-one years. I still can't believe that she's dead.

Mi mamá y su marido siempre se ayudaron. Que si ella estaba fregando, él barría. Si ella estaba cocinando, él limpiaba. Ellos compartían todo. Era una belleza verlos. Nunca se separaron y tuvieron cincuentiún años juntos. Todavía no creo que ella está muerta.

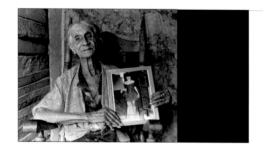

ISAÍAS, PHOTOGRAPHER

Ramona was very proud of the beauty of the women in her family. She told me that as a young woman she'd many suitors—including Trujillo. Terrified by Trujillo's reputation, however, she'd hide under the bed whenever she spotted his entourage approaching her house, and not emerge until they'd left (sometimes hours later).

Ramona estaba muy orgullosa de la belleza de las mujeres de su familia. Me dijo que cuando era joven había tenido muchos pretendientes, incluso Trujillo. Aterrada, sin embargo, por la reputación de Trujillo, se escondía debajo de la cama siempre que veía a su séquito acercarse a su casa y no salía hasta que se habían ido (a veces horas después).

MARÍA, 70

I was sewing a patchwork quilt. It was for the kids and also for me. I've got two grandchildren, a girl and a boy. The kids share a bed and I share another with their mom.

Estaba cosiendo una sábana de retazos. Era para los niños y también para mí. Tengo dos nietos, una hembra y un varón. Los niños comparten una cama y yo otra, con la mamá de ellos.

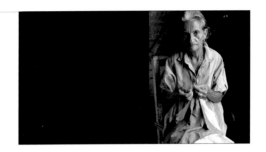

ANONYMOUS, 14

I'm more bad than the rest here. They call me "thief." One day I didn't have a bike, so I took one. I stole a walkie-talkie set in the city. Also some toy cars. I took a gringo's clothes when he was swimming. Once a man put me in the window of a house so that we could break in—but I didn't like it. . . .

Soy más malo que los demás aquí. Me dicen "ladrón". Un día no tenía bicicleta y cogí una. Robé un jueguito de *walkie-talkie* en la ciudad. También unos carritos. Cogí a un gringo su ropa cuando se estaba bañando en el mar. Una vez me metió en la ventana de una casa un hombre, para que robáramos: pero no me gustó . . .

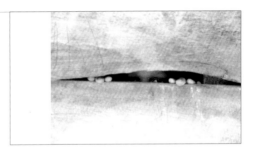

TOMÁS, 78

This is a good photograph, a healthy photograph, because here I'm united with my family. I would die for them. I work for them, painting houses, furniture and things. Maybe when I'm an old man who can't do anything they will help me—they'll give me food.

Esta es una foto bastante bien, bastante saludable, porque estoy unido con mi familia. Me muero por ellos. Trabajo para ellos – pinto casas, cosas, muebles, etc. Tal vez cuando yo sea un viejito que no puede hacer nada ellos me ayudarán; me darán de comer.

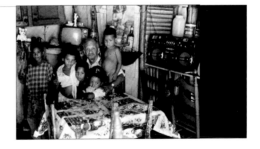

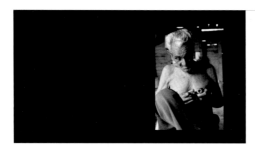

José's daughters: 25, 40, and 46

Dad began his life in a village called Placeta. He arrived here in '68. He was around forty. He came when Mom died. He said it was too sad to stay in the country and he came with all of us. A friend of his gave him a plot of land to farm nearby. He grew peas and beans and sold them in the city. That's what we lived from. You can't make a living from that anymore. There isn't enough money in it.

Papá empezó en un campo que le llaman Placeta. Llegó aquí en el año '68. Tenía como cuarenta años. Vino cuando mamá murió. Dijo que era demasiado triste quedarse en el campo y vino con todos nosotros. Aquí un amigo de él le dió un conuco allá arriba. Sembraba guandules y habichuelas y los vendía en la ciudad. De esto vivíamos nosotros. Ahora no se puede vivir de esto. No alcanza el dinero que se gana.

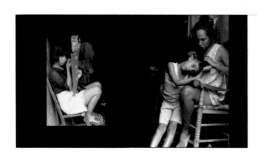

Sarah, 30

We can't all be rich. We can't all be poor. The rich live from the poor, and the poor live from the rich. If I were going to be rich my wealth would have reached me from the time I was in my mother's belly. But I was born to be poor, so I have to accept that.

Todos no podemos ser ricos. Todos no podemos ser pobres. El rico vive del pobre y el pobre vive del rico. Que si yo hubiera sido rica me llega la riqueza desde la barriga de mi mamá. Pero nací para ser pobre y hay que aceptarlo.

Dinorah, 37

In this photo I'm delousing my daughter. I have six children, and if I don't take care of them their heads swarm. My mother deloused me when I was a girl. I felt good when she did it because it was a relief for my head—those bugs bite a lot. I like this picture because it shows the love I have for my daughter.

En esta foto, yo le estoy pulgando a mi hija. Tengo seis hijos y que si uno no les atiende se llenan. Mi mamá me pulgaba a mí cuando era niña. Me sentía bien mientras me pulgaba porque sentía un alivio aquí en la cabeza, porque esos pajaritos pican mucho. Me gusta esta foto porque se ve el amor que le tengo a mi hija.

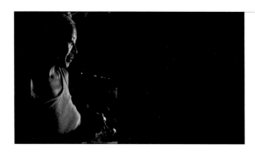

Martina, 50

I have always worked in houses, since I was eight. I've never worked in factories or in brothels. I've always done housework—cleaning, washing, cooking. I've worked for a lot of families. When I was a girl I came from the country alone and lived with the family I worked for. They paid me twelve pesos [ca. eighty cents US] a month because I didn't know how to do much. I'm grateful to all of the people that have given me work . . . but I'm ready for a new life.

Todo el tiempo he trabajado en casas, desde los ocho años. No he trabajado en *"la zona"*, no he trabajado en prostíbulo, siempre en casas haciendo oficios domésticos: limpiando, fregando, cocinando. He trabajado para muchas familias. Cuando era niña vine del campo sola y vivía con la familia con quien trabajaba. Me daban doce pesos [ochenta centavos de dólar] al mes porque no sabía hacer mucho. Agradezco a toda la gente que me han dado trabajo. . . pero ya quiero otra forma de vivir.

Isaías, photographer

One day Yoaina, age ten, told me about all the things she does to take care of her younger siblings. That night, in a chaotic room lit by a single candle, our eyes met as she was filling a baby's bottle with milk. Our glance expressed the recognition that we were both remembering our conversation. A smile flickered over her face before she went on with her chores.

Un día Yoaina, de diez años de edad, me contó todas las cosas que hace para cuidar a sus hermanos menores. Esa noche, en una habitación caótica iluminada por una sola vela, nuestros ojos se encontraron mientras ella llenaba el biberón de leche. Nuestra mirada manifestó el reconocimiento de que ambos estábamos recordando nuestra conversación. Esbozó una sonrisa antes de seguir con sus quehaceres.

Tomás, 78

It was love at first sight with us. I went to her house and talked with her mom and dad. Her father said, "They love each other, what can we do? Better that they get married than that she get involved with a thug who will get her pregnant and abandon her." Her mother said, "She doesn't even know how to cook." And I told her, "I will teach her." I knew more than her, so I taught her. Now she always gathers wood for the fire and cooks us rice, beans, and meat when we can get it.

Fue amor a primera vista con nosotros. Fui a su casa y hablé con su papá y mamá. El papá dijo, "Ellos se quieren, ellos se gustan, ¿qué hacemos? Mejor que se casen que ella se meta con un tíguere que la preñe y la bote". Su mamá decía, "Ella ni sabe cocinar". Y yo le dije, "Yo le enseño". Sabía más que ella y le enseñé. Ahora ella siempre junta el fogón y nos cocina arroz, habichuelas, y carne cuando hay.

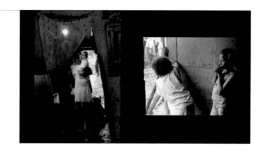

Rita, 28

When my son sleeps on the floor I always watch over him carefully, because otherwise a pack of kids will come running and trample him to death.

Cuando mi hijo duerme en el piso siempre lo cuido mucho, porque si no, viene un grupo de muchachos corriendo y le caen arriba y lo matan.

Virginia, 12

My mother is a very bad woman. She left me when I was very small—I mean, I was only nine months old. My grandmother found me crying. I was all dirtied [with excrement] and had peed all over myself. My mother didn't want to watch me because she was going to whore. People shouldn't do bad things when they have little children.

Mi mamá es una mujer muy mala. Ella me dejó cuando era chiquitica, digo, tenía como 9 meses. Me encontró mi abuela y yo estaba gritando. Yo estaba toda ensuciá' y miá'. Mi mamá no me quería cuidar porque ella se iba a cuerear. No se debe de hacer cosas malas teniendo niños chiquitos.

Acknowledgments | Agradecimientos

Thanks to all the Yagüiteros, especially those from the Calle Ocho: "San Juanero" for first bringing me to La Yagüita; Darío and Martina for being my "parents;" and the Brito family. My gratitude as well to all the children of La Yagüita who befriended me.

Thanks also to Thomas Farber; my mother, Helen Lang; and the Meléndez family (especially Dinorita). Finally, I want to acknowledge the gracious contributions of J. Seeley, Susi Oberhelman, Carolina Valencia, Liliana Valenzuela, and Arthur Altschul, Jr.

Gracias a todos los yagüiteros, especialmente a aquellos de la Calle Ocho: a "San Juanero" por llevarme por primera vez a La Yagüita; a Darío y Martina por ser mis "padres"; y a la familia Brito. Mi gratitud asimismo para todos los niños de La Yagüita que se hicieron amigos míos.

Gracias también a Thomas Farber; a mi madre, Helen Lang; y a la familia Meléndez (especialmente a Dinorita). Por último, me gustaría agradecer las amables contribuciones de J. Seeley, Susi Oberhelman, Carolina Valencia, Liliana Valenzuela y Arthur Altschul, Jr.

Copyright ©2003 El León Literary Arts Photography copyright ©2003 Isaías Orozco-Lang
Preface copyright ©2003 Julia Álvarez. By permission of Susan Bergholz Literary Services, New York. All rights reserved.
Copyright for the translation ©2003 by Liliana Valenzuela

ISBN 0-88739-584-8 Library of Congress Control Number: 2003100716

Glimpses of La Yagüita is published by El León Literary Arts and distributed by Creative Arts Book Company.
El León Literary Arts is a nonprofit public benefit corporation established to extend the array of voices essential to a democracy's arts and education.
The support of the New York Community Trust for this book is gratefully acknowledged.
For information contact: Creative Arts Book Company, 833 Bancroft Way, Berkeley, California 94710, 1-800-848-7789

Designed by Susi Oberhelman Printed and bound in Italy